우리가 알아야 할 **도시디자인 101**

우리가 알아야 할 도시디자인 101

매튜 프레더릭, 비카스 메타 지음
남수현 옮김

jeongye-c-publishers

우리가 알아야 할 도시디자인 101

초판 1쇄 펴낸날 2019년 8월 28일

지은이 매튜 프레더릭, 비카스 메타
옮긴이 남수현

펴낸이 강정예
펴낸곳 정예씨 출판사
주소 서울시 마포구 월드컵로29길 97 전화 070-4067-8952 팩스 02-6499-3373
이메일 book.jeongye@gmail.com 홈페이지 jeongye-c-publishers.com

ISBN 979-11-86058-27-5

정가는 뒤표지에 있습니다. 잘못된 책은 구입하신 곳에서 교환해 드립니다.

이 도서의 국립중앙도서관 출판예정도서목록(CIP)은 서지정보유통지원시스템 홈페이지(http://seoji.nl.go.kr)와
국가자료종합목록 구축시스템(http://kolis-net.nl.go.kr)에서 이용하실 수 있습니다.(CIP제어번호 : CIP2019030715)

그림 매튜 프레더릭, 비카스 메타 (그림5, 그림20 외)
그림5 잠바티스타 놀리 그림20 © F.L.C./ADAGP, Paris/Artist Rights Society (ARS), New York 2017
표지 그림 매튜 프레더릭

저자 서문

도시디자인을 공부하는 학생들은 모순에 처해 있다. 디자인 경험이 거의 없고 도시(urbanism)에 대한 이해가 제한적인 상황에서, 매학기 디자인 스튜디오 수업에서 도시와 지역의 중요한 부분을 디자인하는 과제가 주어진다. 학생들은 디자인에 필요한 지식을 최소한만 교육받는 대신 *실천(디자인)*하면서 배워야 한다. 이런 방식이 필수적이지만 학생은 두 가지를 동시에 취해야 하기 때문에 어려운 상황에 놓인다. 한편으로 프로젝트를 완성해 나가야 하며, 한편으로는 완성에 필요한 지식을 배워야 한다.

학생들은 이런 모순을 어떻게 해결할까? 무엇을 알기 전에, 그 무엇을 어떻게 실현할 수 있을까? 배움이 먼저일까, 실천이 먼저일까? 더 큰 배움의 기회를 기다리면서도 적용 가능한 구체적 전략은 없을까?

교과서나 정규 교과과정에서 해답을 찾기는 쉽지 않을 것이다. 그렇더라도 답은 디자인 스튜디오에 있다. 스스로 답을 찾거나 답에 접근하도록, 혹은 영감을 주기 위해 교수와 학생이 나누는 대화나 즉석논평이 바로 그것이다. 이런 '부가적인' 대화가 일단 끝나면, 선생은 다시 정해진

수업으로 돌아간다. 겉으로 보기엔 이 정해진 수업이 '진정한' 가르침이다. 그러나 이 부가적인 대화가 더 진정한 가르침이다. 그 중 101가지를 추출하였는데, 이 과정은 벅차면서도 보람된 일이었다. 어바니즘(인류의 가장 거대한 물리적 성과)을 이 작은 책 한 권에 담는 것은 불가능하지만, 그럼에도 디자인 스튜디오에서 느끼는 여러 어려움을 학생들과 동행하며 헤쳐나간다는 점은 만족할만 것이었다. 그것은 우리의 진정한 목표이기도 하다.

이 책은 북미 어바니즘의 기본 이론에 초점을 맞추었다. 때문에 특정한 도시디자인 프로그램에서 볼 수 있는 이론이나 활동, 프로젝트가 등장하지는 않는다. 예컨대, 자연과 도시 사이의 기반시설을 거대한 스케일로 접근하는 거대도시 계획 이론이나, 전통적인 어바니즘의 재창조 혹은 기발한 방식의 '전술적' 어바니즘 같은 사조는 다루지 않았다. 물론 이들은 하나하나 배워야 할 점이 많다. 하지만 도시의 본질은 매일매일 반복되는 일상을 사는, 평범한 사람들의 평일에 일어나는 경험에 바탕을 두고 있으며 앞으로도 그럴 것이다.

때문에 이 책은 디자인 스튜디오 밖에 있는 많은 이들에게도 도움이 될 것이다. 도시디자인의 최전선에 있는 도시 행정가, 전문 디자이너와 설계자, 시민도 학생들의 처지와 크게 다르지 않다. 이들 또한 더 넓은 시각에서 이슈를 다루고 싶고 실험이 필요하다고 느끼지만, 구체적인 해결안을 서둘러 실행시켜야 하는 형편이다. 진부하고 평이한 디자인 가이드라인에 어쩔 수 없이 의존하고, '통합가로'* 같이 정형화된 처방전을 쓴다. 이미 실행되어 공식이 된 해결책을 적용

하는 것이다. 이런 생각의 기저에는 일반적인 도시디자인 해결책이 어디나 적용될 수 있는 표준 답안이라는 사고가 있다. 물론 도시 공간을 만드는 보편적인 원리는 어디에나 적용된다. 하지만 장소는 특정한 곳에 뿌리내리고, 독창적이고, 사랑받는 방식에서 저마다 특별하다. 바로 도시디자인이 문제 풀이처럼 일대일로 학습될 수 없는 이유다. 어떤 부분은 보편적이나 다른 어떤 부분은 독특하다. 어떤 원리는 미리 배워야 하지만, 그 원리를 적용할 대상이 정해져 있지 않다. 도시디자인은 광범위해서 시작되는 지점도 사람마다 다르다. 우리는 이 책의 101가지 중 하나가 당신의 시작점이 되기를 바란다.

매튜 프레더릭과 비커스 메타

* 통합가로(complete streets)는 보행자뿐만 아니라, 자전거, 자동차, 대중교통, 화물 운송 차량을 포함한 모든 도로 교통수단 이용자가 혼합되어 안전하게 사용할 수 있는 가로를 의미한다.

감사의 말

트리샤 보츠코프스키, 스티브 델프, 소쉬 페어뱅크, 맷 인먼, 콘라드 키컷, 안드레아 로, 비니타 마하토, 실파 메타, 스콧 페이든, 다닐로 팔라초, 아만다 패튼, 안젤린 로드리게즈, 몰리 스턴, 그리고 릭 울프에게 감사함을 전한다.

우리가 알아야 할 **도시디자인 101**

부분이 아니라 관계다

공생 시스템은 부분과 부분의 관계에 따라 더 강해진다. 부분과 부분이 연결되어 시스템을 이루고, 시스템과 다른 시스템이 밀접하게 결합되는 것이 공생적인 연결이다.

우리 일상의 85퍼센트 정도는 타인과 유사하다

도시, 지역, 마을은 도시디자인의 중요한 대상이자 도구이며, 우리는 하루 24시간 그 속에서 생활한다. 우리는 도시에서 우리의 행동을 분석하여, 무엇이 가능하고 왜 가능한지를 배울 수 있다. 당신은 어떤 거리, 혹은 거리의 어떤 쪽을 선호하는가? 친구의 집으로 가는 길과 돌아오는 길은 왜 다른가? 당신은 어디서 길을 헤매는가? 어떤 낯선 곳에서는 편안하지만, 다른 곳에서는 왜 그렇지 않은가? 행동과 경험에 영향을 미치는 장소의 특성을 식별할 수 있는 것이 가장 중요하다.

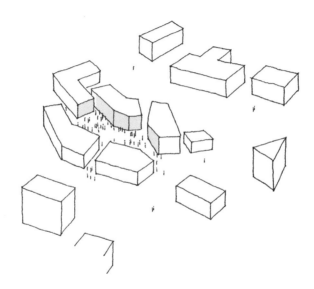

사람들은 닫힌 공간을 좋아한다

보통 아는 것과 달리, 사람들은 완전히 열린 공간을 은근히 꺼린다. 가끔은 넓은 들판에서 하이킹을 하기나 탁 트인 해변을 찾고, 자동차를 타고 광활한 경관을 보기 좋아하지만, 도시에서 머물고 싶어하는 외부 공간은 명확히 규정되고 에워싸인 곳이다.

네거티브 공간(negative space)
- 남은 부분, 형태 없음
- 번짐 혹은 확산
- 움직임 촉진
- 시민이 유리됨

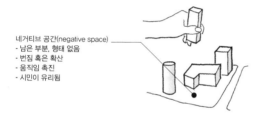

오브제 중심

포지티브 공간(positive space)
- 명확한 형태
- 거의 둘러싸임
- 머무름 유도
- 시민 참여를 촉진

공간 중심

뒤집어 생각하라

우리는 세상을 사물의 배열과 조합으로 보고 이해하도록 배운다. 그래서 공간을 인간이 창조하거나 배치하려는 대상의 배경으로 인지한다. 디자이너도 공간에 형태를 부여하기보다 오브제를 배치한 뒤 남는 부분이나 잔존물로 공간을 생각하곤 한다.

도시 공간 디자인에는 사고의 전환이 필요하다. 건물의 형태를 만들듯이, 외부 공간의 형태를 만들어야 한다. 오히려 건물이 남는 것이다. 건물이 배치, 구성, 형성, 심지어 변형되어 거리와 광장은 분명하고 의미 있는 형태가 된다.

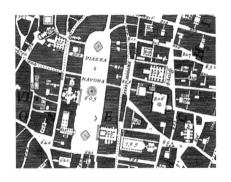

잠바티스타 놀리(Giambattista Nolli)의 로마 지도 일부, 1748년

형태가 공간을 만든다

공공 공간이 명확하게 인지되려면 다수의 건축물로 둘러싸여야 한다. 공공 공간의 건폐율(건물이 지상을 덮고 있는 비율)은 보행이 용이한 구역에서 보통 50퍼센트 이상이다. 고대 도시는 90퍼센트가 넘었을 것이다.

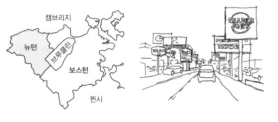

지리적으로 본 보스턴 교외

교외 지역의 특성

도시의 행정구역 단위

도시/준도시 지역

뉴턴, 매사추세츠

도시가 항상 도시적이지 않으며
교외가 언제나 교외적지는 않다

도시적/도시의(urban): 인구밀도가 높은 복합용도 지역. 도시 지역은 행정경계로 구분되지만 벗어날 수도 있다. 규모는 마을(village)부터 근린지역(neighborhood), 지구(district), 소도시(town), 혹은 시(city)가 있다.

교외적/교외의(suburban): 문자 그대로 덜(sub) 도시적(urban)이라는 뜻으로, 우리말로는 교외(郊外)라 옮길 수 있다. 도시보다 인구밀도가 낮고 지역 용도가 분리되어 있다. 대도시 외곽의 주택지역을 일컬을 수 있다.

도시(city): 경계가 있는 정주지로 인구가 많고 복합적이다. 도시 영역과 교외 영역, 때때로 전원(rural)을 포함한다. 도시는 공식적인 행정단위일 수도 아닐 수도 있다.

도시확장(urban sprawl): 교외확장(suburban sprawl)이 옳은 표현이다. 도시는 본질적으로 촘촘하고 조밀한 곳이다.

도시디자인(urban design)

조경(landscape architecture)

도시계획(planning)

건축(architecture)

도시디자인은 엄연히 건축이 아니다

도시디자인은 건축물과 영향을 주고받지만 다양한 건물을 디자인하는 것이 아니다. 도시디자인은 공공 영역의 디자인인데 건물 간의 관계가 포함된다. 그중에는 도시디자인은 건축, 공공 정책, 행동과학, 사회학, 환경과학, 조경, 도시계획, 공학을 포함한 다양한 지식 분야가 바탕이 된다.

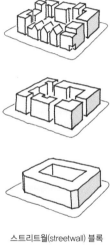

오브제(object) 중심의 블록

스트리트월(streetwall) 블록

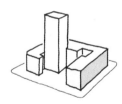

하이브리드(hybrid) 블록

스트리트월을 고려하라

도시 건축은 가로를 향해 건물 입면이 늘어서는 **스트리트월** 형태가 되는 것이 대체로 좋다. 그러면 가로는 일정한 공간을 형성하고, 보행자는 지상에서 건물로 접근하기가 수월해진다. 걷기 좋은 거리는 스트리트월이 50퍼센트를 넘는데, 일반적으로는 100퍼센트에 육박한다.

건물이 **오브제**가 되면 대개 오픈 스페이스(open space)로 둘러싸인다. 스트리트월이 되면 건물의 한두 면 정도를 볼 수 있지만, 오브제가 되면 전면을 입체적으로 감상할 수 있게 된다. 오브제 건물은 건축선에서 후퇴하거나 지상층을 비우는데, 주변의 기하학적 구성에 변화를 부여하면서 기존 도시맥락과 구분되도록 디자인된다.

조직을 조직하라

직물은 실을 한가닥씩 엮어 전체가 된 것이다. 그렇게 생산된 옷감은 대체로 균질해 보이지만, 자세히 관찰하면 실의 색, 두께, 간격 등이 다채롭다. 슬러브도 있으며, 능직이나 자카드 무늬도 있다.

실용적이고 아름다운 의복은 솔기, 다아트, 단추, 옷깃, 소매와 같이 특별한 요소로 되어 있다. 이런 요소는 직물 자체의 균일함과 내구성이 없으면 불가능하다. 의복도 만들어질 수 없는 것이다.

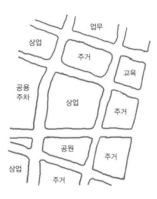

블록 중심

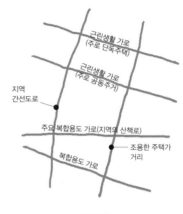

가로 중심

블록이 아니라, 거리를 디자인하라

20세기의 도시 디자이너와 행정가는 용도가 하나씩 지정된 블록들의 집합체로 도시 공간을 생각했지만 착오였다. 도시에 사는 이들의 주된 관심사는 거리에 있다. 가게 주인, 거주민, 보행자들은 자신이 있는 거리의 위, 아래, 건너편까지 모두가 온전하고 지속되기를 바란다. 한 블록 안에서 자신이 있는 거리나 없는 거리가 모두 같다면 또한 득 될 것이 없다.

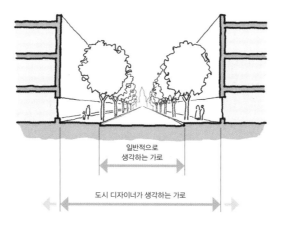

일반적으로
생각하는 가로

도시 디자이너가 생각하는 가로

가로는 도로 경계석에서 경계석까지가 아니다

가로는 자동차가 다니는 2차원의 바닥면이 아니라, 가로를 중심으로 좌우측 건물의 입면으로 형성되는 3차원의 공간이다. 도시 디자이너는 가로를 건물 안까지 확장해서 생각할 수 있다.

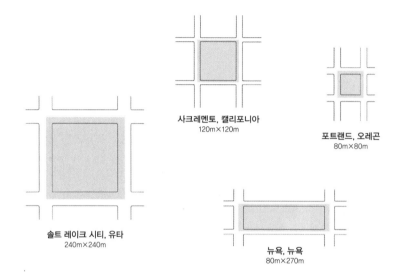

사크레멘토, 캘리포니아
120m×120m

포트랜드, 오레곤
80m×80m

솔트 레이크 시티, 유타
240m×240m

뉴욕, 뉴욕
80m×270m

일반적으로 블록 크기는 가로 중심선에서 중심선까지로 골목을 포함한다.

블록이 작으면 친밀하다

도시의 블록이 작을수록 사람들은 다니기가 훨씬 수월하고 길을 선택할 자유도 커진다. 물론 그냥 걷기에도 좋다. 걷기에 좋은 블록은 한 변이 80미터 이하로, 1분 안에 걸을 수 있는 거리이다. 블록의 다른 변이 180미터 이상이면 중간에 보행로, 작은 공원이나 통행이 가능한 통로를 두어 블록을 나누는 것이 좋다.

작은 블록은 교차로가 더 많다는 의미이며, 교차로에 있는 상업공간은 가시성이 더 높다. 큰 블록은 좀 더 차분하여, 블록 안으로는 상업이 활성화되기 어렵다. 이는 대도시의 주거지역에 적합할 수 있다. 맨해튼의 가로는 동서로 길어서, 남북으로 형성된 상업거리의 활기와 혼잡을 어느 정도 상쇄한다.

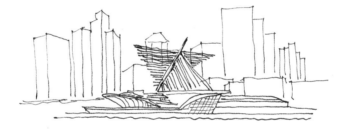

밀워키 미술관(Milwaukee Art Museum)
산티아고 칼라트라바(Santiago Calatrava), 건축가

모든 건물이 랜드마크라면 랜드마크는 없는 것이다

오브제가 되는 건축물은 스포트라이트를 받을만한 가치가 있어야 한다. 때문에 공공시설이나 주요 기관에 제한된다. 한 지역에서 많은 건물이 오브제가 되면 오픈 스페이스가 필요 이상으로 늘어나서 거주성과 보행성이 감소한다.

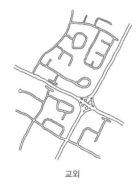

교외

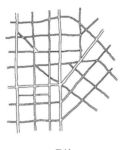

도시

교외의 가로는 모으고, 도시의 가로는 연결한다

교외의 가로체계는 대체로 위계가 있다. 도로 하나하나는 차량을 모아, 주요 도로로 유도한다. 교외 주거지의 '막다른 도로'(cul-de-sac)는 거주민과 방문객을 위한 것이다. 이 도로는 지역의 순환도로로 연결되고, 중앙차선이 있는 도로에서 다차선의 보조간선도로, 그리고 주요 간선도로로 연결된다.

　　도시의 가로는 교외보다 위계가 덜 하고, 서로 밀접하게 연결된다. 거의 모든 도로가 연결되며, 한 지점에서 다른 지점으로 이동할 때마다 다양한 경로를 선택할 수 있다. 거주지의 통과교통은 전체 교통 시스템의 과부하를 막고, 동시에 사회적 연결을 촉진시킨다.

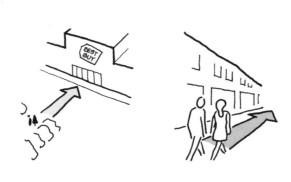

교외에서는 목적지를 향해 걷고
도시에서는 목적지를 따라 걷는다

교외 지역의 공간은 목적에 따라 구성된다. 공간 경험은 주로 선택적이고 단일하며, 목적지 중심이다. 한 장소를 하나의 목적으로 방문한다. 목적지까지 이동하는 공간 경험을 고려해 설계되지는 않는다. 사람들은 물건을 사러 쇼핑센터에 가면 자동차에서 정문까지만 걷는다. 매장 한 군데를 더 들릴 때에도 다시 차로 돌아와, 짧은 거리를 운전해 목적지까지 최단 거리로 이동한다.

도시에서 얻는 경험은 연속적이고 간접적이며, 우연한 것이다. '하나씩'이라기보다는 '한 번에' 일어난다. 사람들은 목적지를 염두에 두지만, 그 여정은 풍부하고 다양하고 매력적일 것이다.

"도시는 목적지만큼 흥미로운 여정이 가능할 때
완성된다."

– 폴 골드버거(Paul Goldberger)

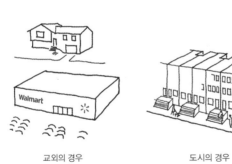

교외의 경우 도시의 경우 대형 건물에 적용한 경우

거리를 향해 촘촘하게

걷기 좋은 거리의 건물과 대지는 폭 6미터 이하가 보통이다. 이 경우 보행자는 짧은 거리를 걸어도 다양한 경험을 할 수 있다. 폭 30미터인 건물 하나를 지나는 동안 폭 6미터의 건물 다섯을 지나는 것이니, 보행자는 다섯 가지 경험을 할 수 있고, 다섯 가지 비즈니스와 관계를 맺을 수 있고, 다섯 가지 만남을 가질 수 있다.

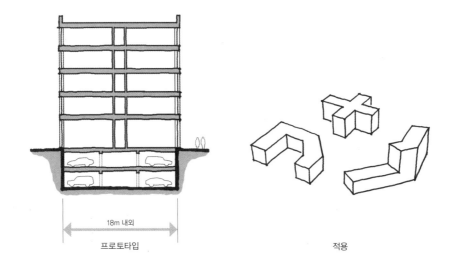

18m 내외

프로토타입

적용

건물 폭은 18미터 정도가 좋다

1,200미터×1,200미터의 블록이 통째로 건물이 된다면, 일부 거주자는 자연광과 외기를 접하기까지 600미터 떨어지게 된다. 누구도 수용할 수 없는 거리다. 건물 내부 깊숙한 곳까지 접근하기 위해서는 미로 같은 복도도 두어야 할 것이다.

　도시 건축물은 폭 17.5~19.5미터 정도의 복도형 건물을 고려해야 한다. 이 치수는 주거, 호텔, 학교, 병원, 사무실 건물에서 중복도형이 가능한 폭이다. 또한 건물 내에 주차층을 두기에도 적절하다.

한 �켜 들어가면
가운데 실에 직접
채광이 가능해진다.

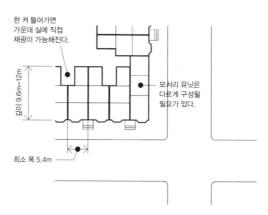

깊이 9.6m~12m

모서리 유닛은
다르게 구성될
필요가 있다.

최소 폭 5.4m

공동주택: 깊이 3실 혹은 그 이하

도시 공동주택의 깊이는 거의 언제나 3개 실이 된다. 가운데 있는 실도 실 하나만 거치면 채광과 환기가 가능하기 때문이다. 후면에 있는 실의 폭을 전면보다 조금 좁게 계획하면, 가운데 실에 직접 채광과 환기가 가능해진다.

샤를 에두아르 쟌느레(르 코르뷔지에)의 '빛나는 도시'(Ville Radieuse) 스케치

거칠게 자주 그려라

거칠더라도 자주 그려 아이디어의 핵심을 전달하라. 그것이 아이디어를 완벽하게 표현할 수 있을 때까지 기다리는 것보다 낫다. 스케치는 소통의 수단이지, 최후의 정답은 아니다. '내 생각은 이렇다'라는 것이지, '내 안이 이렇다'라는 뜻이 아니다.

　　말하고 싶은 아이디어가 정교하지 않더라도 일단 그려라. 개략적인 스케치를 하고, 스케치가 말하는 바를 확인하고, 다른 의견을 들어라. 정교한 스케치는 시간이 있을 때 하자. 동시에 다른 아이디어를 더 그려라. 채 그리기도 전에 아이디어가 발전해서 스케치가 바뀔지도 모른다. 스케치를 정교하게 그리느라 쏟는 시간 낭비를 막아줄 것이다.

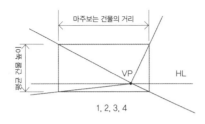

마주보는 건물의 거리

평균 건물높이

VP HL

1, 2, 3, 4

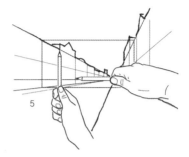

5

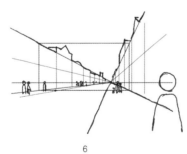

6

일소점 거리투시도 그리는 법

1 **거리 단면의 비례로 직사각형을 그린다.** 만약 마주보는 건물 사이가 18미터이고, 건물 높이가 평균 9미터라면 18:9(2:1) 비례로 그린다.

2 **지평선(HL, Horizon line)을 설정한다.** HL은 지상에 있는 사람의 눈높이가 된다. 당신 키가 165센티미터라면 눈높이는 150센티미터 정도이고, 높이 9미터인 직사각형의 1/6이 될 것이다.

3 **HL에 소점(VP, Vanishing point)을 설정한다.** 우측 보도에서 보는 시각이기 때문에 VP는 직사각형의 오른편에 있을 것이다. 만약 시각이 거리의 중앙에 있다면, HL의 가운데 있어야 한다.

4 **VP에서 직사각형의 모서리까지 안내선을 긋는다.** 이 선은 건물의 꼭대기와 바닥이 된다.

5 **보도, 건축물, 그리고 다른 중요한 요소의 위치를 정하라.** 실제 보이는 대로 그린다면, 팔을 뻗어 '연필을 잣대'로 요소들의 상대적인 크기를 가늠한다.

6 **자신의 키와 같은 사람을 그릴 때** HL 위에 머리를 그리고 비례에 맞게 몸을 그린다. 보통사람은 머리의 7½만큼 키가 된다.

안전한 거리는 경찰이 아닌 시민이 만든다

공간을 사용하면서 주의 깊게 살피는 사람이 많을수록, 또 그 사람들의 관심사가 다양할수록 공간은 안전하다.

　　디자이너가 제안하는 모든 공간에 다른 사람도 사용할 이유가 있는지 확인하라(**사용 목적 분석**). 다양한 시간대에 공간을 쓸 수 있는지 테스트하라(**사용 시간대 분석**). 노인이나 어린이가 공간을 사용하는지(**연령대 분석**), 지역주민과 방문자가 사용할 수 있는지를 확인하라(**거주자·방문자 분석**). 사람들이 지역에서 다른 장소로 이동할 때 그곳을 지나는지 확인하라(**경로 탐색 분석**). 공간의 형태와 테두리가 사람들을 얼마나 머무르게 하는지 확인하라(**공간 점유방식 분석**). 남향 선호를 수용할지 말지, 결정하기 위해 일간, 연간 테스트를 하라(**일조 분석**). 특히 1,2층에서 어떤 일이 벌어지면, 거주자들이 집에서 쉽게 내다볼 수 있는지 확인하라(**오지랖 넓은 이웃 분석**). 공공 공간이 이 테스트들을 통과하면 그 어디보다도 안전할 것이다.

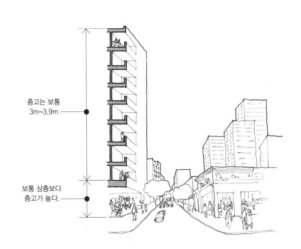

층고는 보통
3m~3.9m

보통 상층보다
층고가 높다.

4층 이상에서는 거리와의 관계를 잃는다

건물 2층에서는 길에 있는 사람들의 얼굴을 인식하고 목소리를 들을 수 있어 간단한 대화도 가능하다. 3층에서는 길에 있는 사람들과의 상호작용이 2층보다는 훨씬 힘들다. 4층에서는 동네나 지역의 일반적인 특성만 인식할 수 있다. 높이 올라갈수록 의미 있는 컨텍스트는 도시 스카이라인, 자연경관, 지평선, 하늘이 된다.

반 다이크(Van Dyke)		브라운스빌(Brownsville)
14층 13동, 3층 9동		6층 (부속 건물은 3층)
16.6%	건폐율	23%
71,287/㎢	주거밀도	71,040/㎢
94.4%	유색인종	97.4%
$4,997	평균수입	$5,056
185	범죄 발생수(천명당)	147

오스카 뉴먼(Oscar Newman)의 《방어공간》 (Defensible Space)을 참조

같은 밀도, 다른 양상

건축가 오스카 뉴먼은 1972년 뉴욕 반 다이크와 브라운스빌 단지의 범죄율을 비교한 적이 있다. 두 단지는 길 하나를 사이에 두고 있으며, 밀도와 인구 구성이 유사했다. 그러나 브라운스빌의 범죄가 현저히 적었다.

뉴먼은 반 다이크 단지의 고층 건물을 비판했으며, 브라운스빌의 저층 디자인이 건강한 영역권을 형성한다고 주장했다. 저층 거주자들이 자기 영역을 공동 영역까지 확장한다는 것이다. 그는 다른 주거단지에서도 거주자의 '책임 영역'이 확장될 수 있는 설계 특성을 강조했다. 창과 출입구는 거주자들이 들고나는 것을 자연스럽게 알 수 있도록 하고, 대규모 단지의 유닛은 소그룹을 이루어 공동 공간이 친밀함과 유대감을 형성하도록 계획하는 것이다.

이같은 방어공간 이론은 여전히 도시디자인에 영향을 주고 있다. 일부 논쟁의 여지가 있지만 말이다. 후일 뉴먼은 두 단지의 인구학적 차이를 간과한 것에 대해 인정하고, 세입자 정책과 복지 정책에 더 큰 의미를 두게 되었다.

공동사회(gemeinshaft) - 공동체/제한된
전통적이고 작은 마을에서 보이는 친밀함과
내재된 신뢰에 기반한 사회 조직

이익사회(gesellschaft) - 사회/열린
이성적인 합의와 제도가 보장하는
권리/의무에 기반한 사회 조직

도시에는 친근함과 낯섦이 공존한다

도시의 일부 지역에서는 친숙한 관계가 중심이 된다. 우리는 이웃과 우리 자신을 동일시하며, 친숙한 사람들과 지역의 문제를 중시하면서 공동의 이익을 추구한다.

또한 도시에는 공공의 장소가 있어야 한다. 모르는 이들이 교류하고 존재할 수 있으며, 개방적이고 다양한 성격이 공존하는 공간이어야 한다. 숨어 있거나 익명으로 실재할 수 있으며, 자신과 전혀 다른 사람을 접촉할 수 있는 곳이다.

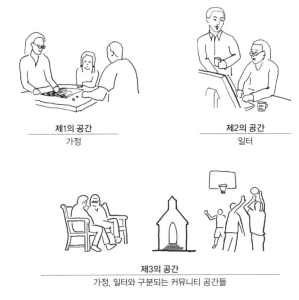

제1의 공간
가정

제2의 공간
일터

제3의 공간
가정, 일터와 구분되는 커뮤니티 공간들

레이 올든버그(Ray Oldenburg)의 〈참 좋은 공간〉 (The Great Good Place)을 참조

일상은 지루하지 않다

진정한 도시 문화는 특별한 이벤트가 아니라 거리의 일상, 즉 거리와 지역을 활기차게 하는 행위로 채워진다.

거리의 일상은 노력한다고 만들 수 있을 만큼 예측 가능하지 않다. 거리 일상은 평상시 일어나는 사건에서 파생되는 현상이다. 도시 거주민은 걸어서 자녀를 등교시키고, 차를 타러 가고, 쇼핑을 하고, 도서관을 찾는다. 그들은 보행자로서 일차적인 행위를 발생시킨다. 이점은 다른 이에게는 더할 나위 없는 즐거움을 주며 그 지역을 찾는 계기가 된다. 거리 일상은 길거리의 삶이 아니라, 사람들이 거리에서 시간을 보내면서 만드는 일상이다.

도시 프로그램을 만들 때는 일상의 평범함을 포용하라. 그리고 일상 생활을 담고 기념하는 장소를 디자인하라. 이벤트가 만드는 문화는 우리에게 한 번 보상하지만, 일상은 매일 보상해 준다.

무료급식소 옆에 공원을 디자인한다면
급식소 이용자가 사용하도록 계획하라

공공 공간은 모두를 위한 곳이다. 디자이너는 자신이 디자인하는 공간에서 누군가를 무의식적으로 배제하지는 않는지 세심하게 살펴보자. 배타적인 의도를 띠는 디자인 신호를 주의하라. 옆 건물보다 1~2미터 뒤로 물러나 신축되는 건물은 지역주민보다 소유주나 사용자를 더 우월하게 여기는 것일 수 있다. 버스정류장에는 어떤 시설도 없지만, 멋드러진 호텔의 옆 자리를 차지한 광장은 저소득층에 대한 무시를 드러내는 것일 수 있다. 공원이 특정한 계층, 인종, 연령층이 선호하는 프로그램으로 계획되면, 그 정책을 표방하지 않아도 다른 이들은 배제될 것이다.

40층짜리 건물 한 채 (6만㎡)	4층 규모의 건물 40채 (6만㎡)
외부 소유주	다수 지역민의 소유
외부의 스타키텍트	다수의 지역 건축가
건축적 단일성	건축적 다양성
외지의 대형 시공사	다수의 지역 시공사
기업형 임차인	소규모 자영업의 임차
단수의 대기업이 유지관리	다수의 중소기업이 유지관리
광역, 글로벌 문화 지원	지역문화 지원
대부분의 이익이 현지를 떠남	이익의 대부분이 지역에 남음
1%를 옹호	99%를 옹호

바람직한 사회체계는 무엇인가

사회체계는 사회, 경제, 문화 그리고 행정의 집행과 방식이 얽힌 시스템이다. 명시적으로(예: 법제도, 경제정책), 또 암묵적으로(예: 개인과 기관의 무의식, 고정관념, 관행) 존재한다. 사회체계는 보통 수십 년에서 수백 년 동안 지속된다. 변화는 혁명이나 진화를 통해 일어난다. 그런데 구축 환경은 사회체계를 상징하고 지배적인 질서를 유지하는 동시에, 사회가 더 나아가도록 잠재적인 새 질서를 촉진하기도 한다.

"도시는 모든 이에게 무언가를 제공할 수 있는 능력이 있다. 이는 도시가 모든 이의 참여로 창조되었을 때만 발현된다."

– 제인 제이콥스(Jane Jacobs), 《미국 대도시의 죽음과 삶》
(The Death and Life of Great American Cities)

다양한 스케일의 도시 다공성

다공성 = 가능성

다공성이 있는 건물은 건축적으로 뛰어나지 않아도 매력적이고 희망적이다. 다공성은 거주자의 삶과 행위가 건물 출입구를 지나, 공적/사적 전이공간을 거쳐, 공공 영역으로 확장되면서 발현된다. 그럴 때 지역도 활성화된다. 거주자들은 공공 영역에 관심을 갖고 보행인을 인식하며, 지나는 행인(*우리*가 될 수도 있다)의 관심도 끌게 된다.

　　만약 거리와 건물이 단절되면 사람들은 그 길을 다니지 않을 것이며, 거리에서 사적/공적 영역의 교류도 일어나지도 않을 것이다. 거주민은 거리를 다니는 사람에게 무관심하고, 심지어 수상쩍다고 생각할 것이다.

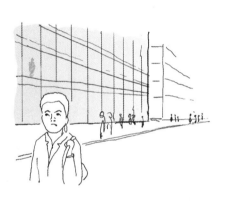

임의가설: 유리가 많다고 더 개방되지는 않는다

창은 공적 공간과 사적 공간을 이어준다. 우리가 창밖을 내다보든, 창 안을 들여다보든 낯선 이와 낯선 행동에 호기심을 갖도록 한다. 동시에 우리 눈은 생소하고 알려지지 않은 것을 받아들인다.

통유리 건물은 허용이라는 것을 외견상 극대화한 것이다. 하지만 건물 전체가 유리라면 교류보다는 배척하려는 경향이 더 높다. 내부와 외부를 시각적으로 이어주는 유리가 처음에는 좋지만, 그것도 기준이 바뀌면 달라진다. 우리는 두터운 벽에 비해 유리가 열어준다고 생각한다. 하지만 아예 아무것도 없는 상태와 비교하면, 유리는 투기성이 없음을 알 수 있다. 직접적인 접촉도 어렵다. 유리를 앞에 두고는 내 얘기가 상대방에게 전달되지 않고, 진열된 물건을 만질수도 없으며, 음식을 보더라도 냄새를 맡을 수 없다. 오히려 벽이 주는 경험과 감성(감쳐지고, 모호하고, 기대하고, 드러내 보이고, 호기심이 해소되는 등)도 없다. 우리는 연결을 느끼기보다 박탈감을 느낄 것이다.

우리는 게으르다... 대가 없이는

사람들은 목적지로 가는 가장 단순한 길을 찾는데, 보통은 가장 짧은 경로이다. 사람들이 좀 더 돌아가야 한다거나 계단을 오르내려야 한다면, 그만큼의 보상이 뒤따라야 한다. 사람들의 수고만큼 공간의 경험을 풍부하게 하고, 사회경제적 상호 작용을 촉진시키는 것이 디자이너의 일이다.

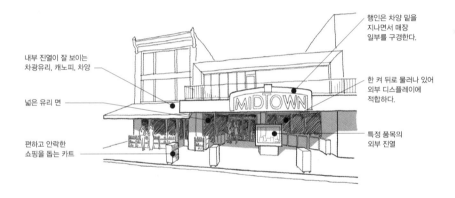

내부 진열이 잘 보이는
차광유리, 캐노피, 차양

행인은 차양 밑을
지나면서 매장
일부를 구경한다.

넓은 유리 면

한 켜 뒤로 물러나 있어
외부 디스플레이에
적합하다.

편하고 안락한
쇼핑을 돕는 카트

MIDTOWN

특정 품목의
외부 진열

미드타운 스콜라 서점, 해리스버그, 펜실베이니아

무엇이 있는지 모르면 신경 쓸 것이 없다

건물로 들어가기 전에 우리는 간단한 질문을 솔직하고도 넌지시 품는다. 건물은 편안하고 안내가 잘 되어 있을까? 그리고 다른 생각이 뒤따른다. 매장에서 판매하는 물건이 너무 고가품이거나 싸구려는 아닐까? 혹시 예기치 못한 일이 발생하지는 않을까? 그냥 되돌아 나온다면, 사람들이 난처해할까, 아니면 내가 망신당할까? 이런 의문에 확신이 없으면 들어가지 않고 지날 것이다.

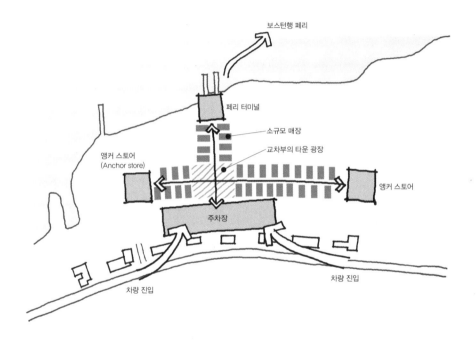

보스턴행 페리

페리 터미널

소규모 매장

교차부의 타운 광장

앵커 스토어
(Anchor store)

앵커 스토어

주차장

차량 진입

차량 진입

앵커 다이어그램, 힝햄(Hingham) 조선소 빌리지 계획안

활성화, 활성화, 활성화

교외 쇼핑몰은 대형 백화점 같은 *앵커*를 각 끝단에 배치하면 활성화될 수 있다. 앵커는 원래 많은 쇼핑객을 끌어들이고, 그들 중 다수를 다른 앵커로 이동시킨다. 앵커 사이를 이동하는 사람들은 쇼핑몰의 공용 공간을 활성화시키고, 길을 따라 있는 작은 가게들도 활성화시킨다.

앵커는 도시 공간에도 적용될 수 있다. 사무실과 주차장이 한 대지에 있으면 일어날 수 있는 행위는 하나일 것이다. 만약 한두 블록 떨어져 주차장이 있다면 최소한 하루에 두 번씩은 그 사이를 오가며 걷는 행위가 일어날 것이다. 그동안 세탁소, 커피숍, 식당, 약국, 은행 등의 수요가 늘어나고, 초기 오피스 빌딩 계획에 투자한 사람과 기업 외 지역에도 혜택이 돌아갈 수 있다.

두 개의 대규모 건물은 용도가 무엇이든 앵커가 될 수 있다. 주거단지와 대형 마트, 호텔과 쇼핑 공간, 공연장과 대중교통 환승센터 등. 그러나 일정한 범위를 벗어나면 앵커 효과는 사라진다. 앵커들끼리 너무 멀리 떨어져 있으면, 둘 사이의 공간이 제대로 활성화되지 않을 것이다.

용도: 판매/레스토랑

행위

용도만 아니라 행위를 파악하라

용도는 대지, 건축물, 지구의 일반적인 목적을 말한다. 용도지정조례나 건축법에서 규정하며, 공장, 교육, 판매 및 영업, 주거, 의료, 기타 용도 등이 있다. **행위**는 용도에 수반되는 것으로, 훨씬 더 자세하고 구체적이다. 우리는 행위를 파악함으로써, 프로젝트에 사람들의 삶을 더 잘 반영할 수 있을 것이다. 아울러 프로젝트는 활성화되고 성공할 것이다.

주차장은 아주 크거나 아주 작아야 한다

한 지역에서 중규모의 주차장(8~20대)을 여러 곳에 분산시키면, 오픈 스페이스가 증가해 보행성을 떨어뜨리고 자동차 사용이 늘어날 것이다. 보행밀집지역 주변에는 대형 주차장을 두어, 도시경관을 훼손하지 않으면서 차량 수십, 수백 대를 수용할 수 있다.

마찬가지로 차량 한두 대는 도시경관에 영향을 주지 않으면서, 도시의 틈새 공간에 집어넣을 수 있다. 하지만 일반 주택의 진입로나 연립주택의 전면 공간은 예외다. 각각의 진입로가 길가 주차 한 대 자리를 차지하기 때문에 남는 공간에 평행 주차를 하기는 쉽지 않다. 그 결과, 주차공간은 감소한다.

배면 주차를 계획할 때는 건물의 전면으로 출입하게 하고 가로쪽으로
유인책을 마련하라. 건물 상층으로 가는 진출입구는 거리쪽으로 두어라.

건물의 정면이 차가 있는 곳으로 바뀐다

보행친화적인 거리로 개선하기 위해 주차장을 빌딩 뒤편에 두는 경우가 많다. 하지만 결과는 정반대일 수 있다. 통행이 많은 거리에 타운하우스를 계획한다고 하자. 보행로에 건물을 붙이고 건물 후면에는 주차장을 배치한다. 거주민들은 항상 건물 후면으로 출입하게 되고, 건물의 배면은 정면이 된다. 정문은 거리에 면해 있지만 뒷문이 될 것이다. 보행친화적인 거리가 되기는커녕 활성화되지도 않을 것이다.

상가 건물의 주차장을 건물 뒤편에 두면, 1층 가게는 출입구가 앞뒤로 있어야 할 것이다. 그런데 소규모 사업자들에게 전후방 출입을 다 관리하기란 쉽지 않은 일이라 부담이 될 수 있다. 결국 전면 보도쪽은 폐쇄하고 후면 출입구만 유지할 것이다.

지상 승하차		플랫폼 승하차
정류장(버스정류장과 유사)	**정차**	역
200m-800m	**정차 간격**	800m 이상
느린	**속도**	빠른
1량 혹은 2량	**길이**	보통 다중 차량
지역/도시내	**서비스 영역**	대도시/광역
선적/연속적	**개발형태**	대도시나 거점
가능	**자동차 도로와 병합**	불가능

승하차 방식이 교통체계를 결정한다

지상 승하차(시내전차, 경전철)는 보도나 도로에서 승하차할 수 있다. 속도는 저속이며, 한두 블록마다 한 번씩 정차한다. 전용 트랙에서 운영될 수 있지만, 보통 자동차, 버스와 도로를 공유하면서 거리의 특별한 낭만을 만들어내기도 한다. 지상 승하차는 밀도가 높고 연속 개발구역, 예를 들어 복합용도 건물이 많은 대로에 적합하다.

플랫폼 승하차(통근열차, 경전철)는 역 플랫폼에서 승하차를 하고, 플랫폼은 열차 출입문 바닥과 높이가 같다. 전용 선로에서 고속으로 운영되며, 역과 역 사이도 멀다. 지하(지하철)나 고가 선로 유형은 대도시에 적합하다. 지상 선로는 자동차와 분리되어야 하며, 개발 영역에 맞춰 중요 거점마다 정차하는 방식이 있다.

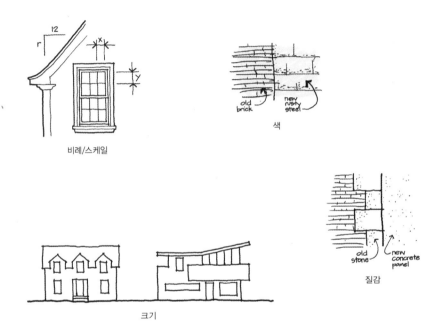

비례/스케일

색

질감

크기

역사적인 맥락을 고려할 때, 양식(스타일)이 아닌 물성의 본질에 집중하라.

본받기가 모방하기보다 낫다

*모방하기(imitation)*는 피상적이고 물리적인 성질을 복제하는 것이다. *본받기(emulation)*는 깊은 영감을 얻어 따라하는 것이다. 디자이너는 다른 디자이너를 본받으면서 원래 디자인과 전혀 다른 것을 만들어 낼 수 있다.

"스승처럼 보이는 것이 아니라, 스승과 같은
눈으로 세상을 보는 것이 중요하다."

– 오스틴 클레온(Austin Kleon), 《훔쳐라, 아티스트처럼》(Steal Like an Artist)

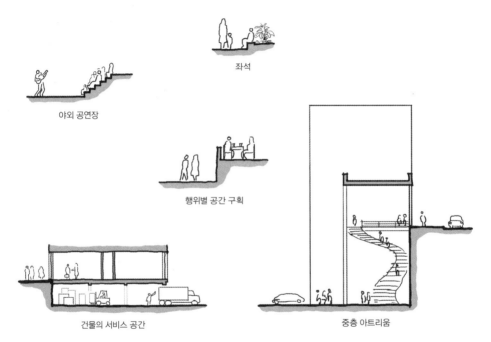

야외 공연장

좌석

행위별 공간 구획

건물의 서비스 공간

중층 아트리움

대지는 평평하지 않다

대지가 평평해 보여도 보통은 몇 미터씩 고저 차이가 난다. 대지의 고저차를 고려하는 것이 성가실 수 있지만 잘만 하면 흥미로운 계획이 가능하다. 특히 지역적 특성을 통합하거나, 더 크게는 전체 대지의 개념을 구성하는 데 도움이 될 수 있다.

　　45센티미터 차이라면 작은 옹벽이나 걸 터 앉을 수 있는 어떤 것을 디자인할 수 있다. 90~120센티미터 차이는 공존하기 힘든 행위들을 인접시킬 수 있다. 행위가 일어나는 공간의 높낮이를 서로 다르게 하는 것이다. 3미터 이상은 별도 출입할 수 있는 2개 층 구획이 가능해서, 건물의 서비스 공간을 분리시킬 수 있다. 또한 대지의 경사를 활용하여 폭우 시 배수를 원활히 할 수 있다.

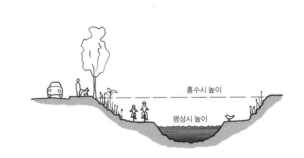

홍수시 높이

평상시 높이

범람지역을 활용하라

도시에 살면 자연환경에 무심해진다. 우리는 인공환경을 디자인하면서도 언제나 자연을 의식해야 한다. 자연현상은 교통체계, 보행로, 건축 환경 같은 '인공'환경만큼이나 디자인의 시작점이 된다. 인간이 만든 환경이 자연과 교감하고 반응한다는 것은 자연환경과 별개가 아닌, 전체적인 시스템을 이룬다는 것이다.

국립 제1차 세계대전 기념 박물관, 캔자스시티, 미주리

존중을 위해 높여라, 겸손을 위해 낮춰라

공간이나 건물의 바닥을 높이는 것은 중요함, 특별함, 승리의 상징, 때로는 고고함을 의미한다. 반대로 낮추는 경우는 더 친밀함, 차분함, 겸손함을 뜻하며, 때로는 패배나 굴복을 내포한다.

　　한두 걸음이 큰 차이를 만든다. 경우에 따라 좋을 수도 나쁠 수도 있는 것이다. 주변 보다 몇 계단 내려가는 광장은 공간이 상당히 차분해진다. 하지만 주변 교통이 혼잡하면 사용자는 자신의 눈높이에서 비추는 자동차 펜더나 헤드라이트 때문에 불안해질 수도 있다. 주변 보다 지반이 높은 공원은 도시의 혼잡에서 벗어난 한적함이 있다. 하지만 보도에서 보이지 않거나 계단을 오르는 것이 헛수고라는 느낌이 들면, 공원을 찾는 횟수는 줄 것이다. 이 때문에 높이 있는 공간은 대도시에서 활용도가 가장 높다. 계단을 오르는 비율이 낮아도 충분히 많은 사용자가 공원을 이용하기 때문이다.

모든 면이 정면일 수 없다

정면은 번듯하고 제대로라는 인상을 준다. 보통은 유지관리도 잘 된다. 배면은 보기 싫고, 어둡고, 불쾌하고, 심지어 무섭기까지 하다. 그러면 지역의 모든 건물이 정면만 보이도록 계획하면 어떨까? 하역장, 쓰레기 처리장, 서비스 공간을 건물 내부로 숨기고, 불쾌한 것들을 한곳으로 모아 처리하면 어떨까?

현실에서는 언제나 불가능하다. 특히 매력적인 지역의 건물이라면 내부공간을 경제적이지 않거나 미적이지 않은 용도로 쓰기에는 너무 가치 있다. 더군다나 건물의 전면과 배면이 구분되면 사람들은 공적/사적, 공식적인/비공식적인, 평범한/특별한 날에 따라 공공 영역을 사용할 수 있게 된다. 그리고 그다지 좋지 않은 배면에는 언제나 흥미로운 것들이 있다.

건물의 정면은 옆 건물과 같은 방향이어야 한다. 만약 정면 방향이 서로 다르다면 공적/사적 경험이 혼란스러울 것이다. 이런 일은 블록, 거리, 대지의 기본 배치와 치수를 제대로 고려하지 않았을 때 발생한다. 교차로에 인접하는 건물들은 정면과 측면이 충돌하는데 불가피한 것이라 용인된다.

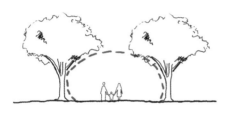

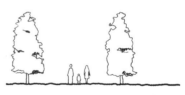

공간을 만드는 수목 대상화되는 수목

도시에 어울리는 나무가 있다

북미산 느릅나무처럼 수형이 오목하고 아치를 이루는 나무는 공간을 품격있게 조성한다. 사탕단풍나무나 미국 물푸레나무 같이 구형이면 공간을 조성하기가 어렵다. 수령이 어리면 특히 더 그렇다.

　　나무를 심는 위치에 따라 우리가 나무를 대상으로 인식하는지, 공간 구성자로 인식하는지 결정된다. 앞마당에 드문드문 심은 나무는 아름답지만 무심하게 서있는 대상이고, 공간을 구성하지도 않는다. 도로 경계를 따라 동일한 나무를 일정하게 식재하면, 나무는 보행자와 자동차를 우아하게 분리한다.

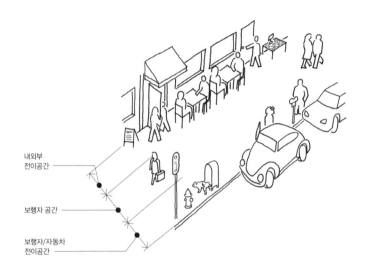

내외부
전이공간

보행자 공간

보행자/자동차
전이공간

보행 영역

공간은 생각보다 더 필요하거나 덜 필요하다

크기가 같은 방, 계단, 그외 공간과 요소가 있다. 실내에서 적당하다고 느끼더라도 야외에서는 붐비다거나 좁다고 느낀다. 실내의 크기 기준은 개인적이고 작다. 우리의 신체, 가구, 평범한 방처럼. 야외의 기준은 좀 더 크고 공적이다. 나무, 거리, 건물, 블록, 광장 그리고 하늘처럼.

일단 외부공간의 스케일에 익숙해지면 반대급부의 적응도 필요하다. 이를테면 도시 환경에서는 생각보다 공간이 많이 필요치 않다. 공간의 크기가 동일할 때, 교외보다 도시에서 더 많은 행위와 활동이 가능하다. 도시 거주자들은 가치, 근접성, 혼잡함에 익숙하기 때문이다.

치수
객관적인 측정법

스케일
다른 요소를 비교한
상대적인 치수

휴먼 스케일(인간척도)
인간 신체에 상대적인 크기 기준,
특히 심리적인 편안을 조성한다.

비례
하나의 요소 혹은 시스템 안에서의
치수 관계(예: 높이−폭의 비율)

치수가 중요하다

공간에 대한 느낌은 질적 요인에 영향을 많이 받아서, 객관적인 요인인 치수는 곧잘 간과되곤
한다.

거리, 광장 등을 디자인할 때, 유사한 공간을 방문하여 치수를 직관적으로 가늠해보자. 그
후 공간을 측정해 예상한 것과 비교해 보자. 공간의 경계를 얼마나 섬세하게 규정하느냐에 따
라, 유사한 치수가 다르게 느껴진다. 사용 강도에 따라, 마감의 경도에 따라, 근처 건물의 높이,
인접한 공간의 크기와 성격에 따라, 심지어 소재한 도시나 마을의 규모와 인구 수에 따라서 다
름을 발견할 것이다.

자신을 측정하라

평균 보폭, 양팔 길이, 손 한 뼘 등을 측정하여 기억하고, 현장에서 마주치는 조건을 빠르게 판단하자. 벽돌(한 장 길이 190밀리미터, 3단 쌓기 190밀리미터/모르타르 조인트 포함), 시멘트 블록(가로 390밀리미터×세로 190밀리미터), 일반 여닫이문(폭 900밀리미터×높이 2,100밀리미터) 등 건축 요소의 기본적인 크기를 기억하자. 보도의 바닥포장재를 측정하고 계수하여 블록의 크기를 추정할 수 있듯, 대규모 공간을 측정하는 법을 익히자.

신시네티 네이처 센터에서 얻은 영감

단순하되, 간단하지 않게

단순한 해결책은 직접적이고 세련되며, 쓸데없이 복잡하지 않다. 문제의 특수성을 수용하면서 정수를 내보인다. *간단한* 해결책은 단순한 해결책과 유사해 보이지만, 깊이 없이 기초적이다. 단순한 해결책은 고도의 정보를 제공하지만, 간단한 해결책은 문제의 심도 있는 본질에 대한 미세한 통찰력이 부족하다. 간단한 해결책은 생각해내기 쉬울 수 있다. 단순한 해결책은 성취하기 매우 어려울 수 있다.

찌르레기 떼

복합적이되, 복잡하지 않게

복합적인 시스템은 폭넓은 경험과 다차원의 지성을 포함한다. 시스템의 층과 양상이 겹겹으로 이루어져 전체를 풍부하고, 강하고, 다양하게 만든다.

 복잡한 시스템은 관련 없거나 의미없는 이야기를 나열한다. 복잡한 디자인 해결책은 선형적인 프로세스(해결책에 해결책을 더하는 해결책)에서 비롯되는 경향이 있다. 보다 총체적이고 기본적인 정보에 근거하지 않는 것이다.

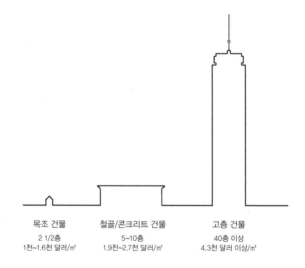

목조 건물
2 1/2층
1천~1.6천 달러/㎡

철골/콘크리트 건물
5~10층
1.9천~2.7천 달러/㎡

고층 건물
40층 이상
4.3천 달러 이상/㎡

미국의 평균 공사비, 2017년

고층일수록 경제적이다, 어느 정도까지는

건물 유형이 정해져 있으면, 보통은 고층 건물이 경제적이다. 예를 들어 3층짜리 목조 건물은 면적당 공사비가 2층짜리보다 저렴하다. 철골이나 콘크리트 건물도 마찬가지지만 어느 정도 한계가 있다. 30층 이상이 되면 면적당 공사비는 증가한다. 건설 현장의 물류, 기초 보강, 상부 구조물, 피난 및 엘리베이터, 화재/기계시스템, 지하 주차, 그리고 사회, 경제, 교통, 환경 및 법적인 요건을 갖추어야 하기 때문이다.

　　공사비가 많이 든다는 것은 임대료가 높다는 것을 의미한다. 이는 고층 건물의 비효율성에 기인하는데, 고층일수록 계단, 복도, 엘리베이터 및 기계시설에 많은 면적을 할애한다. 고층 건물은 대지 활용에서는 효율적이지만, 면적 활용에서는 비효율적이다.

비움을 비워라

멀리 보이는 거리의 풍경이 공허하거나 혼란스러우면 거리의 경험은 줄어들 수 있다.

직선 거리: 조망 축에 주요 건축물, 시계탑, 급수탑, 또는 높이가 높은 요소를 두어라.

곡선 거리: 완만한 곡선로는 달갑지 않은 풍경이 있더라도 그 너머로 관심을 이끈다. 거리를 걷는 사람들이 무언가를 보상받도록 하라.

수목: 보도 경계석을 따라 나무를 규칙적으로 심으면, 나무가 먼 곳의 시야를 가릴 수 있다.

더 지역적

더 도시적

지역다움을 찾아라

목조 건물 지역: 1~3개의 주거 유닛과 작은 마당이 있는 2~3층짜리 주택. 거주 인구의 소득 수준이 다양하고, 세대 유형이 1인부터 가족 형태까지 다양하다. 상업 용도는 지역의 구석이나 업무지역으로 제한된다.

중심 지역: 전형적인 소도시의 상업지역. 건물은 2층에서 5층까지 다양하며, 상층에 사무실과 주거용 아파트가 있다.

아파트 단지 지역: 벽돌조나 철골조의 중규모(3층 내외부터 8층) 건물로, 1층은 상업 용도가 주를 이룬다. 인구 분포는 소득 수준과 가구 형태(1인 주거부터 가족 단위까지)가 다양하다.

도시 외곽 지역: 건물의 용도, 크기가 다양하고, 성격이 혼재된 변두리/전이지대. 거주 인구는 빈곤층, 소외계층부터 신흥 전문직 종사자들이 거주한다.

타운하우스 지역: 3~4층 규모의 연립주택 지역으로 벽돌 혹은 석조 건물. 인구는 수입이 다양하고, 1인 가구부터 가족까지 다양하다. 상업지역은 모서리 대지나 업무지역으로 한정되어 있다.

도심 지역: 고층 건물로 된 중심 지역. 건물주, 상업은 대기업형이 많다. 1층 상업공간은 주중의 직장인, 주말의 방문객이 대상이다.

통로(path)
명확하게 알 수
있는 보행로나 거리

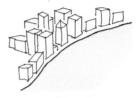

경계(edge)
영역이나 기능으로
구분할 수 있는 선형 요소

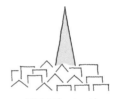

랜드마크(landmark)
아이콘처럼 인지되는
시각 요소. 크기는 상관없다.

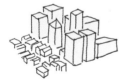

지역(district)
물리적인 특징이
명백한 영역

결절점(node)
모이고 흩어지는
지점

도시의 인상을 형성하는 5가지 요소,
케빈 린치(Kevin Lynch)의 《도시의 이미지》(The Image of the City) 참고

길 찾기

우리는 동네, 지역, 도시를 이동하면서, 그곳의 공간 조직과 우리의 위치를 자연스럽게 알려고 한다. 거리와 공간을 계획할 때는 길 찾기 요소를 곳곳에 두어 보행자가 방향을 인지할 수 있도록 해야 한다. 사람들이 안에서든, 밖에서든 인지할 수 있는 지역의 정체성이 있는가? 보행자가 안정감을 느끼도록 랜드마크가 있는가? 랜드마크는 스케일이 다양하고 시공간적인 간격을 고려해 거리에 배치되었는가? 보행자가 왔던 길을 자신 있게 되돌아갈 수 있을 만큼 인상에 남는 결절점이 있는가?

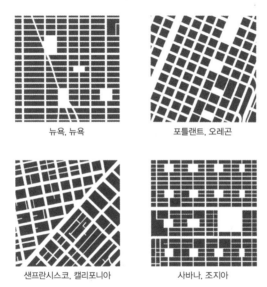

뉴욕, 뉴욕

포틀랜트, 오레곤

샌프란시스코, 캘리포니아

사바나, 조지아

스케일 일정치 않음

질서는 다양성을 열망한다

격자형 도로체계는 주소나 건물을 찾기에 유용하다. 도로 이름이 체계적으로 지어지면 2번가에서 3번가로 이동하면서 4번가, 15번가가 어디쯤인지 알 수 있다. 하지만 격자형 도로체계는 혼란을 야기할 수 있다. 여기나 저기나, 거리와 교차로가 같은 느낌을 주기 때문이다. 더욱이 블록이 정방형이면 방향 감각을 잃을 수 있다.

격자망에 적절한 변화가 있으면 지루함을 해소하고 길 찾기가 개선된다. 또한 공공 공간이나 근사한 건축물이 들어설 장소를 특별하게 만든다. 그렇다고 변화가 너무 많을 수는 없다. 기본 질서를 잃고, 눈에 띄는 장소가 거의 없거나 아예 사라질 것이다.

기하학적 형태군

공간의 위계

경로

스케일의 통일성

재료의 유사성

오브제의 위계

축

무엇으로 통합할 것인가

프로젝트에는 부분과 전체를 통합시키는 방식이나 체계가 있어야 한다. 이때 단순히 프로젝트를 통합하기보다 도시체계와 통합하는 것이어야 한다.

땅과 어떻게 만날 것인가

우리는 길을 걸으면서 건물의 전체 형태, 특히 고층이나 대형 건물을 인지하지 못한다. 직접 인식은 보통 1층으로 제한되며, 주변 인식은 한두 개 층 위까지 확장된다. 스카이라인에서 그다지 두드러지지 않는 건축물이 가까이에서는 훌륭한 건물일 수도 있으며, 반대로 스카이라인에서 근사한 건축물이 직접 경험하면 형편없는 건물일 수 있다.

57

염원하는 특별한/공공적 비전통적 전통적 효율적

하늘과 어떻게 만날 것인가

건물의 형태는 기능을 표현하고 소유주나 사용자의 가치관, 시민의 열망을 시사할 수 있다. 건물 디자인은 건축가가 할 일이지만, 건물이 드러내는 감성은 도시 차원에서 고려되어야 한다. 특히 고층, 독립형, 그 외 중요한 건물이 그렇다.

58

공적인 거리, 3.6m~7.5m

상호작용을 기대할 수 없음. 소통은 대화보다 시각적인 교류

사회적인 거리, 1.2m~3.6m

접촉은 없지만, 눈이 마주치면 상호작용이
일어날 수 있는 거리. 대화 가능

사적인 거리, 45cm~1.2m

편안한 대화가 가능. 손을 뻗으면
서로 닿을수 있다.

친밀한 거리, 45cm 미만

매우 감각적. 가까이 앉거나
껴안기, 손을 잡거나 만질 수 있다.

에드워드 T. 홀의 연구에 기반한 근접학(proxemics)

보면서 보여주기: 지켜보지만 감시받지 않는다

사람을 보는 것은 거의 모든 이가 즐기는 공적인 행위이다. 하지만 다른 사람이 노골적으로 쳐다보는 것은 싫어서, 대부분은 이를 제어하고 싶어 한다. 조절할 수 있는 방식은 다양하다.

다양한 행위가 일어나는 공간을 조성하라. 다양한 행위가 만드는 부산스러움이 한 사람만 주시하는 느낌이 들지 않게 한다. 한 사람의 행위가 특별할 때는 더욱 그렇다.

구석, 틈새, 가장자리, 기둥, 칸막이, 레벨 변화를 만들어라. 시야를 벗어나 안전하고 보호받는 느낌을 주는 요소들이다. 사람들은 계속 감시받는다는 느낌이 들지 않을 것이다.

보도는 충분히 넓게 하라. 모르는 사람끼리 길을 지날 때 편안하도록 하라. 보도의 너비가 일정 이상이 되면, 수목, 벤치를 설치하거나 바닥 레벨, 마감재를 다르게 하여 변화를 줄 수 있다.

공중 벤치는 길게 하라. 모르는 사람이 옆에 앉아도 불편하지 않을 정도의 공간을 확보하라. 붐비는 장소에서는 좌석 방향을 다양하게 하거나, 사람들끼리 관계나 의지에 따라 좌석을 조정할 수 있게 하라.

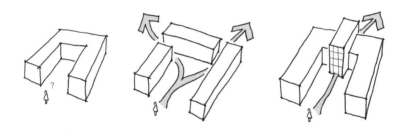

우리는 들어설 때, 나올 곳을 찾는다

공공 공간은 입구 반대편에 누구나 알 수 있는 출구가 없으면 사용이 감소한다. 공간을 통과할 생각이 아니라도 그렇다. 막다른 골목은 우리를 방어적으로 만든다. 누군가 우리 뒤에서 쫓아온다 가정해보자. 우리는 도망갈 곳이 없으면 불안해진다. 거리, 골목, 시장, 실내 복도에 공간을 관통하는 출구가 없으면, 사람들은 그 공간을 선호하지 않고, 공간에 관심이 떨어지고, 공간의 활력은 사라질 것이다. 물리적인 공간이 막다르면 경험적으로도 닫힌 곳이 된다. 결국 사회적으로 고립된 곳이자, 문화적으로 폐쇄적인 곳이며, 경제적으로도 단절된 곳이 된다.

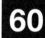

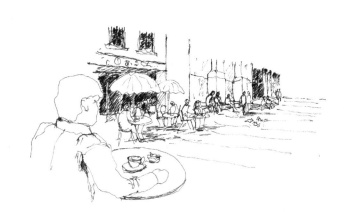

가장자리가 실패하면 공간 전체가 사라진다

공공 공간의 중심부는 한층 더 열려 있는 곳으로, 가장자리를 채운 후에야 사용된다. 우리는 생존 본능을 가진 생명체라서, 등 뒤에서 일어나는 위험으로부터 우리 자신을 보호하기 위해 공간의 가장자리에 있는 것을 선호한다. 가장자리는 우리가 기대거나 서있고, 앉을 수 있는 자리가 될 뿐만 아니라, 시각, 청각, 후각, 촉각 등의 감각을 자극하는 곳이다.

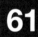

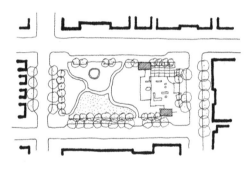

중앙을 비워라

공공 공간의 중심에 있는 동상, 분수 등은 공간의 목적이 공공의 삶에 기여하기보다 시각적 중심 요소(기념비)를 기리는 것에 있음을 암시한다. 때로는 이 배치가 적절하지만, 대부분은 중심에서 비켜난 편심에 배치하는 것이 바람직하다. 그러면 사람들이 중심을 차지하여 공간은 동적인 상태가 된다. 또한 다양한 규모와 형태로 나뉘어, 다른 용도로 여러 사람들이 함께 사용할 수 있게 된다. 뿐만 아니라 중심에서 비켜난 곳은 보행자 흐름을 유도하고 사람들이 지나다니는 영역과 모이는 영역을 분리시키며, 인근 건축물과의 관계를 인지시킬 수 있다.

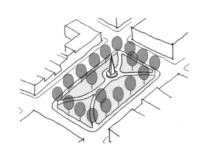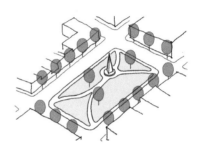

나무는 공원 바깥에 심어라

공원의 경계에 나무를 심으면, 공원은 시각적으로 고립된다. 공원 밖의 사람들은 공원을 오브제로 인식할 뿐, 점유하고 경험할 수 있는 공간으로 인식하지 못하기 때문이다. 더욱이 수목이 조밀하면 배척당한다고도 느낄 수 있다.

같은 나무를 길 건너편에 심으면 경험되는 공원의 영역이 넓어진다. 일상적으로 공원 주변을 다니는 사람들은 공원에 가지 않고서도 공원에 있다고 느낄 것이다.

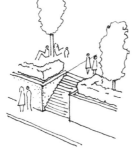

공원 안에 있거나 밖에 있거나,
둘 중 하나만 선택할 수 있다.

공원과 관계 맺는 정도를
선택할 수 있다.

한 번에 한걸음씩 유혹하라

사람들은 양자택일 앞에서 부정적인 선택을 하곤 한다. 사람들이 어떤 길을 걷거나 어떤 공간을 이용하길 원한다면, 가장 좋은 방법은 선택지를 더 제공하는 것이다. 사람들이 선택할 수 있게 계획하라. 그리고 나서 다음을 선택하도록 유인책을 잇따라 제시하라. 공간의 활용성이 높아질 것이고, 중간 영역에 머무는 사람들이 바람잡이 역할을 해 더 많은 사람들이 찾게 된다.

64

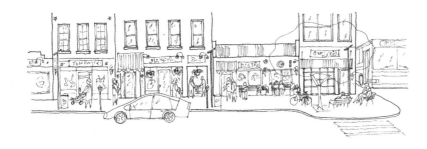

복합용도 지역에서는 7.5m, 주택가에서는 15m 이내에 출입구를 두어라.

시속 5킬로미터로 디자인하라

보행자는 1초에 평균 1.35미터 정도 움직인다. 구축 환경에 보행자의 관심을 끌려면 자극과 보상이 자주 제공되어야 한다. 오래된 도시에서는 아름다운 창, 매력적인 발코니, 멀리 보이는 교회와 사원의 첨탑 등이 걸음마다 새로운 풍경으로 나타난다. 당신의 디자인은 보행자에게 유사한 보상을 제공하는가? 사람들의 길 찾기에 도움을 주면서 근거리, 중거리, 원거리에 즐길 거리를 제공하는가?

거주하는 장소, 통과할 수는 없다.

이동하는 길, 머물 곳은 아니다.

보차분리는 위험하다

좋은 거리는 두 가지 역할을 한다. 지나가는 통로이면서 머물고 싶은 장소가 된다. 이 둘은 서로 연관되어 있다. 운전자로서 거리를 지나다가 흥미로운 길을 발견하게 될 것이고, 나중에 그곳에서 시간을 보낼 것이고, 즐거움을 누릴 것이다. 그 즐거움의 일부는 지나가는 사람과 자동차의 퍼레이드를 보는 구경일 것이다.

　　여기서 균형이 중요하다. 차량 통행을 우선하는 거리는 보행자가 불편할 것이다. 보행자를 위해 차량 통행을 금지한 거리는 골목할만한 보행밀도가 있지 않으면 경제성이 떨어지고, 지루하고, 심지어 안전하지 않을 수도 있다. 미국은 보행자 전용도로가 80개 미만으로 드문데, 그 중 몇몇은 차량 통행을 고려하고 있다.

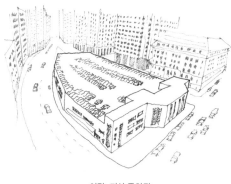

이전: 지상 주차장

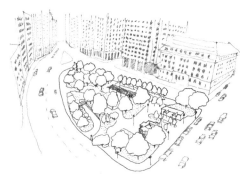

이후: 지상 공원, 지하 주차장 6개 층

우체국 광장, 보스턴
노먼 레벤탈(Norman Leventhal), 개발업자

좋은 디자인으로 수익이 생기면,
좋은 디자인의 실현가능성은 높다

시 당국은 민간 개발업자가 제안하는 건축물의 규모를 줄이거나, 공공 광장과 붙어 있는 1층에 상업공간을 추가하도록 요구할 수 있다. 이런 요구는 개발업자가 추가 비용을 부담하도록 한다. 임대공간이 줄어들 것이고, 복합용도가 됨에 따라 사업의 재무구조가 변경될 수도 있다. 또 1층 공간의 건설, 행정 및 유지관리 비용을 증가시킬 수 있다.

　　동시에 공공 광장은 1층 상업공간을 이용하는 고객을 유도할 수 있다. 상층의 거주자들(입주 예정자)은 레스토랑 및 위락시설이 가까이 있어 장점이라고 생각할 수 있다. 개발업자는 처음보다 임대료를 더 높게 책정할 수도 있을 것이다. 부동산 가치가 상승하면, 시의 부담금은 세수 증가로 회수될 수 있다.

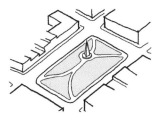

직교형 보행로는 보행자가 공원 블록의
중앙으로 진출입하도록 하여 불편하게 만든다.

사선형 보행로는 보행자가 자연스럽게 접근하는
지점인 도로 교차로와 공원 내 동선을 연결시킨다.

구불구불한 보행로는 걷기에 큰 영향을
주지 않으면서 흥미와 다양성을 제공한다.

직교형 그리드 안에 있는 공원

공원은 넓은 길이다

공원은 공원 보행로와 지역의 보행로가 연결될 때 가장 잘 이용된다. 그러면 길을 가던 보행자는 공원을 가로질러 갈 수도 있다. 보행자들의 이런 행위는 공원 이용객 등의 사람들을 위해 공간을 안전하고 활기찬 곳으로 만든다.

68

45센티미터 높이면 사람들은 일단 앉는다

사람들 대부분은 높이 45~60센티미터의 바닥에 편하게 앉을 수 있다. 이 정도 높이의 화단, 옹벽, 기단 턱, 창턱, 차량 진입방지 기둥 등은 어디가 되었든 앉을 것을 고려해 가능한 한 수평면이 되게 하라.

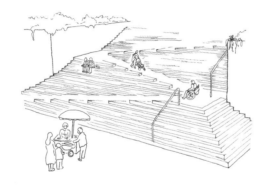

로빈슨 광장의 계단과 램프, 밴쿠버, BC
아서 에릭슨(Arthur Erickson), 건축가

덧붙이기보다는 통합하라

움직임에 제한을 받는 이들은 다른 모든 사람과 동일한 경험을 하고 싶어 한다. 하지만 이들을 위한 시설이 공간에 지장을 주면, 주변을 의식하고 불편해할 것이다. 마찬가지로 일반인도 가끔 경사로나 승강기를 이용할 수 있다. 그렇다고 어색해지기는 원치 않는다. 공공 공간을 설계할 때는 이런 시설을 나중에 추가하기보다 설계 초기부터 통합하라. 다양한 사람을 위한 디자인은 법적 의무가 아니라, 또 다른 기회이다.

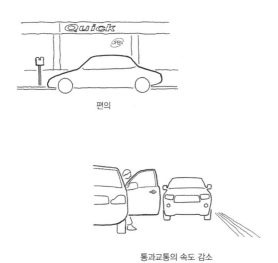

편의

통과교통의 속도 감소

보행자 보호

길가 주차의 장점

기분좋은 마찰을 거리에 만들어라

운전자들이 과속하는 습관은 거리에 내재된 공간적 특성에서 비롯된다. 운전자는 길가의 시각적 마찰이 클수록 속도를 줄인다. 시각적 마찰이 가장 큰 요소는 길가 주차인데, 모든 도로에 적용되어야 한다. 좁은 도로나 양방향 교통도 중앙분리대에 커다란 성목이 있을 때처럼 주행 속도를 늦춘다. 운전자들은 충돌을 피하면서, 거리의 분위기를 즐기고 싶어 한다. 보행자가 많은 경우도 유사하다. 운전자는 사람들을 구경하면서, 또한 위험을 피하기 위해서 천천히 움직인다. 지엽적인 것으로 과속방지턱, 고원식 교차로 등이 있다. 이들은 효과적이지만 근원적인 문제를 표피적으로 해결하는 디자인이라 한계가 있다.

떠도는 공간을 앉혀라

불규칙한 기하학의 거리가 교차하는 곳에는 어색한 교통섬이 생기곤 한다. 일반적으로 교통섬은 너무 격리되어 있고 보행자들이 사용하기에도 작다. 결국 교통섬은 풀 한 포기 없이 빈 채로 방치된다. 방치된 공간은 보도에 연결함으로써 훨씬 유용해질 수 있다. 교통흐름에 크게 영향을 끼치지 않으면서도 광장과 유사한 공간이 바로 조성되어 보행자에게 훨씬 더 좋은 경험을 줄 수 있다.

도시에는 뒤뜰이 필요하다

도시에는 자갈과 모래를 보관할 장소가 필요하다. 기차, 택시, 통학버스 그리고 공공의 안전과 사업에 쓰이는 차량 등을 수리하거나 보관하는 공간도 필요하다. 전기 발전, 재활용 및 쓰레기 처리, 석유 및 가스 비축, 창고 등 산업에 필요한 공간도 있어야 한다. 이들은 지역에 꼭 필요한 시설이며, 고상한 재개발 계획을 명목으로 사라질 수 없는 것이다.

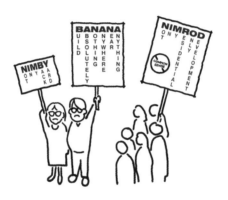

용도보다는 규모로 나누어라

주거지역에 비주거 용도가 들어갈 때, 종종 찬반 격론이 벌어진다. 그런데 반대는(반대론자들조차도 잘 인지를 못하지만) 용도 자체보다는 크기에 대한 반감에서 주로 비롯된다. 예를 들어, 주거지역에 초대형 마트가 들어간다면 모두가 반대할 것이다. 하지만 작은 상점은 지역과 완전히 융화된다. 소매점, 사무실, 관공서, 심지어 차량 정비 및 경공업 등도 규모가 크지 않고 위험하지 않으면, 주거 영역과 충분히, 아니 매력적으로 결합될 수 있다.

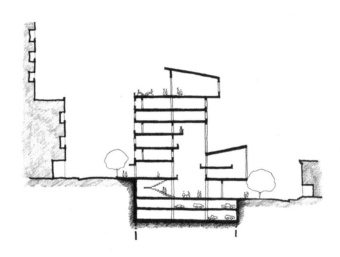

길 건너편을 그려라

당신의 프로젝트가 블록이나 필지의 가장자리에 면한다고 하자. 프로젝트가 주는 영향, 혹은 받는 영향은 경계를 넘어선다. 모든 도면에 건너편 거리와 주변의 자연경관을 표현하여, 프로젝트의 콘텍스트(context)를 보여줘라.

75

헬기에서 내려서 보라

디자이너들은 대개, 어쩌면 어쩔 수 없이 단면도, 입면도, 투시도보다 평면도와 조감도에 훨씬 더 많은 시간을 쏟는다. 그런데 하늘에서 보는 시각은 일상에서 경험할 일이 거의 없다. 도면에서 강력해 보이는 공간적 관계도 실제 구축 환경에서 거주하는 사람에게는 불편하거나 무관하고, 보이지 않을 수 있다.

디자인을 할 때는 도면과 모형 안으로 들어가 상상해보자. 디자이너는 자기가 제안하는 공간에 자신을 배치하고 사용자가 되어 디자인을 경험해보자. 그리고 단면, 입면, 투시도, 그리고 모형에서 디자인을 결정하라. 헬리콥터에서 모든 것을 결정하고, 이를 보여주기 위해 표현한다면 놓치는 것이 많을 것이다.

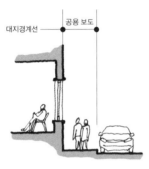

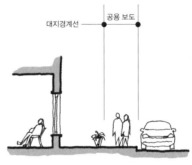

수평적 전이가 없는 수직 전이 수직적 전이가 없는 수평 전이

수직 30센티미터 = 수평 90센티미터

가로와 주거 사이에는 거주자의 사생활과 심리적 안정을 위해 전이공간이 필요하다. 이때 수직적인 전이가 수평적인 전이보다 더 효율적이다. 가로와 주거의 수평 레벨이 같다면, 인도에서 90센티미터 떨어진 주택 안에 앉아 있는 사람은 자신이 노출되어 취약하다고 느낀다. 보행자의 시각이 거주자보다 높기 때문이다. 반면 수직 레벨이 90센티미터 높다면, 인도에 인접해 있어도 훨씬 평안하게 느낀다.

거리가 공공적일수록 전이는 커야 한다. 동네 골목에 면한 주택의 경우, 전이공간은 작거나 없어도 된다. 통행량이 많은 거리에 있는 주상복합 건물의 주거는 확실한 전이공간이 필요하다. 그런 이유로 주거는 보통 2층부터 시작한다.

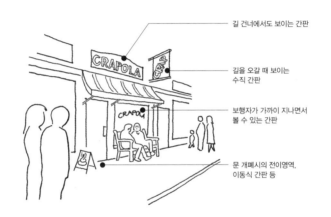

길 건너에서도 보이는 간판

길을 오갈 때 보이는
수직 간판

보행자가 가까이 지나면서
볼 수 있는 간판

문 개폐시의 전이영역,
이동식 간판 등

작은 점포는 까다롭다

소매하는 상업공간은 깊은 공간이어야 한다. 매장은 좁은 면이 거리를 향해 있고, 매장의 상품을 지나는 사람들이 볼 수 있도록 쇼윈도가 있어야 한다. 많은 이들이 매장 앞을 지나가면 좋을 것이고, 계단을 오르내리는 것처럼 입구의 방해 요소는 없어야 한다. 만약 가게가 지하나 2층에 있다면, 임대료가 저렴하거나 유동인구가 많아야 한다. 매장은 사람들이 지나가다 발견할 수 있는 길에 있으면 좋다. 사거리 모퉁이는 네 방향에서 모두 보이고 접근 가능한 곳이기에 좋다. 매장의 출구는 하나가 좋다. 경비나 계산대를 몇 군데에 두어야 하는 대형 매장이 아니라면 말이다. 무엇보다 소매점들끼리 모여 있는 것이 유리하며 인도에 근접한 가게가 더 눈에 띈다.

생각에 적합한 도구를 써라

디자인 과정은 연속적이지 않다. 거리의 레이아웃을 고민하다가, 바로 다음 순간 가로등을 디자인하고 있다. 이럴 때는 표현 도구를 다르게 사용할 필요가 있다. 구역의 '골격'을 고민할 때는 두꺼운 마커와 옐로우 페이퍼가 가장 편할 것이다. 아이디어의 스케일 적합성을 테스트할 때는 캐드 프로그램이 필요하고, 다시 계획할 때 종이로 돌아갈 수 있다. 3차원으로 생각할 때는 물건들을 쌓아볼 수도 있을 것이다.

아이디어가 점점 더 명확해지면, 컴퓨터 모델링 프로그램이 다양한 변형을 빠르게 만들어 내는 데 도움이 된다. 그런데 단계에 적합한 프로그램을 사용하는 것이 중요하다. 어떤 프로그램은 초기 단계에서 너무 구체적인 치수와 재료를 요구하기 때문이다. 만약 이런 디테일에 집착하게 될 때는 컴퓨터에서 멀어지는 것이 좋다. 직관적인 통찰을 확인하는 데는 수작업이 더 적합하기 때문이다.

정보는 너무 많아도, 너무 적어도 해롭다

정보가 너무 많으면 디자인은 어려워진다. 어떤 아이디어도 모든 조건을 만족시킬 수 없기 때문이다. 또한 정보가 너무 부족해도 디자인이 어려운데, 아이디어에 현실적인 근거가 부족하기 때문이다. 디자인을 하기 위해서는 여러 맥락이 담긴 정보가 필요하다. 그런데 디자인을 시작하지 않고서는 어떤 맥락 정보가 필요한지를 모른다. 미궁에 빠진듯한 이 상황을 받아들여라. 어디서든 시작해야 한다.

80

본능
자극에 반응하는 행동으로
선천적이며 예측 가능하다.

충동
갑작스럽고 생각없이
행동하려는 욕구

직관
이성적인 판단없이 전체적이고
신속하게 이해할 수 있는 능력

시작은 충동으로, 디자인은 직관으로, 합리화는 데이터로

디자인은 종종 즉흥적이다. 중요한 아이디어는 직감, 상상력, 즉흥적인 사고, 무작위 관측에서 떠오를 수 있다. 법원 위치로 대지 A, B보다 대지 C가 더 위엄 있게 보일 때. 거리 한쪽은 힘차게, 다른 쪽은 우아하게 느껴질 때. 주거 개발을 제안하려는데 원베드룸(one-bedroom) 유닛은 시장성이 없어 보일 때. 하지만 그 이유는 잘 모르겠다... 기타 등등.

주관적인 관찰은 디자인에 영감을 주는 원천이 된다. 또한 잘 검토돼야 한다. 하지만 믿을만한 데이터 분석 없이 중요한 디자인 결정을 내려서는 안 된다. 자료를 수집할 때는 초반의 선호를 옹호하기 위해, 새로운 자료를 의도적으로 무시하는 확증편향을 유의해야 한다.

"어리석은 자는 지식없이 상상만으로 행동한다.
반면 헛똑똑이는 상상없이 지식만으로 행동한다."

– 윌리엄 아서 워드(William Arthur Ward), 저술가

82

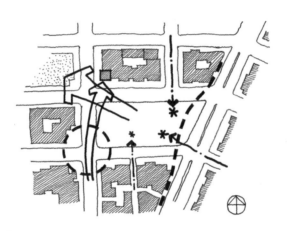

디자인만 하지 말라, *대응하라*

기존 컨텍스트를 기록하고 분석함으로써, 디자인 조건이 되는 틀을 만들고 내재된 가능성을 발견할 수 있다. 분석 내용은 상당수가 디자이너들끼리 유사할 것이다. 하지만 분석에 따른 대응방안은 수없이 많다. 어떤 디자이너는 중요한 축으로 모뉴먼트를 배치해 대응할 수도 있고, 다른 디자이너는 축을 따라 외부공간을 배치할 것이다. 또 다르게는 이 축에 비스듬한 벽을 배치해 채광을 원활히 하면서 보행자를 새로운 길로 유도할 수도 있다.

컨텍스트를 분석하는 기본 사항은 다음과 같다.

보행자 행위: 보행로, 보행자의 희망 동선, 집회(밀도, 시간)

시야: 대지에서 보는 시야, 대지를 보는 시야, 보존되거나 강화되어야 하는 조망 축

건축물과 건축 요소: 1층 및 상층의 용도, 전/후면 관계, 스케일, 재료, 양식, 건축형태 등

자연 요소: 태양의 경로, 그림자, 바람, 대기질, 배수, 지형, 지중조건

거리: 성격, 위계, 공간 특성, 보행자 우선 순위

타협보다 통합이 낫다

타협은 갈등의 이슈나 당사자들이 서로 배타적이고 대립적이라고 본다. 타협의 쟁점은 각자 부분적으로나마 충족되도록 서로의 차이점을 협상하는 것이다.

　통합은 전체적으로 더 나은 결과를 찾는 것이다. 그리고 갈등이 아직 더 나은 체계를 찾지 못했기에 발생한다는 믿음을 바탕으로 추진된다. 새로운 체계를 찾게 되면, 좀 더 포괄적이고 본질적인 이슈가 기존 갈등을 완화시키거나 해소하면서 등장한다. 이를 통해 원래 갈등의 이슈는 더 이상 대립하지 않으며, 서로 이익이 되는 방식으로 공존하거나 예상치 못한 방식으로 결합될 수 있다.

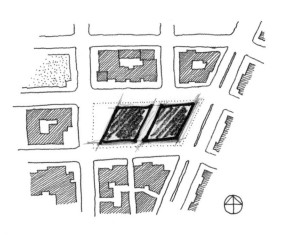

모든 결정마다 두 가지 이상을 성취하라

왼쪽에는 빈 대지에 간단한 계획이 제안되어 있다. 두 건물의 형태는 단순하지만 다양한 조건에 대응한다. 건물은 기존의 스트리트월을 유지하기 위해 대지 북쪽, 동쪽, 남쪽 가로에 접한다. 서측은 파사드가 예각을 이루며 공공 하드스케이프 광장으로 조성된다. 광장은 대각선 방향으로 건너편 공원과 마주하고, 남쪽에서 접근하는 보행자들이 시계탑을 볼 수 있도록 시야를 열어준다. 태양이 광장과 시계탑을 비출 때, 사람들은 동쪽 끝에 있는 거리 형태를 연상할 수도 있다. 두 건물 사이의 통로는 이미 있던 길과 연결돼 지역을 활성화한다. 마지막으로 평행사변형 꼴은 단순하면서도 역동적이어서, 건축적으로 흥미로운 건물로 발전할 수 있음을 정연하게 보여준다.

제안이 훌륭하지만 컨텍스트에 대한 고려가 부족할 수 있다. 다른 컨텍스트를 고려하면 전혀 다른 안을 제시할 수도 있을 것이다.

가끔 하나에 뛰어나야 한다,
대부분의 경우 두루두루 잘해야 한다

프로젝트에 해결해야 할 문제가 열 가지 있다면, 아홉을 유보하면서 하나에 집착하지 말라. 열을 다 할 수 있을 때까지 기다리지도 말라. 우선은 열 가지 모두를 어느 정도 해결하라. 그러고 나서 열 가지를 하나하나 조금씩 개선하라. 사안마다 개선을 하면서, 나머지 사안을 해결할 수 있는 보다 적절하고 경제적인 방법을 찾아라. 이 방법은 시간을 절약하면서 프로젝트를 전체적으로 생각할 수 있게 하고, 지엽적인 이슈로 다른 이슈가 배제되지 않도록 중심을 잡아줄 것이다.

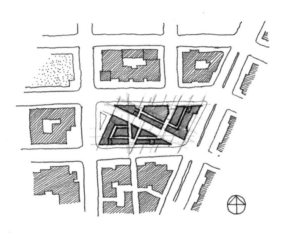

사람들은 어디로, 어떻게 *움직이는가*

프로젝트의 목적이 휴식을 위한 장소라 해도, 움직임이 일어나는 장소로 이해해야 한다. 도시의 모든 곳이 마찬가지다. 특정 장소를 이용하거나 영향을 받는 이의 일부만이 그곳을 목적지로 여기기 때문이다. 대부분은 목적지로 가는 길에 지나가거나 거쳐간다.

　　대지의 동선계획은 기존의 이동 양식을 수용하고 새로운 연결을 제시해야 한다. 사람, 아이디어, 에너지의 흐름을 향상시키고, 만남의 기회를 극대화시켜야 한다. 건물 내 동선계획도 더 큰 스케일의 도시 시스템을 고려해야 한다.

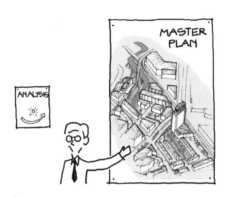

평범함을 주저하지 말라

일견 당연한 일을 하면 창의적이지 못하다고 여길 수 있다. 디자인 해법이 간단하다면, 누구나 생각해낼 수 있는 것일까?

　　반대인 경우가 더 많다. 디자이너의 작업은 독창성이나 자기표현을 의식하지 않으면서 편견 없는 관찰, 공들인 분석, 객관적인 통찰, 그리고 지적인 의사결정을 할 때 훨씬 더 독창적일 수 있다. 결과물은 누구나 생각할 만한 것으로 보일지 모른다. 그래서 남이 보면 비웃을 거라며 걱정할 수도 있다. 아마 누군가가 이미 생각했다가 버렸다고 할 수도 있다. 스스로 뻔하다고 여기는 이유는 다른 이도 생각할 만하기 때문이 아니라, 그 안이 자연스럽기 때문인 경우가 많다.

"독창성을 의식한다면 결코 독창적일 수 없다.
(다른 이들이 이미 얘기했든, 아니든) 그저 진실을
말하기 위해 노력한다면, 열에 아홉은 독창적이다.
자신을 버리면 진정한 자아를 찾을 수 있다."

– C. S. 루이스(C. S. Lewis)

89

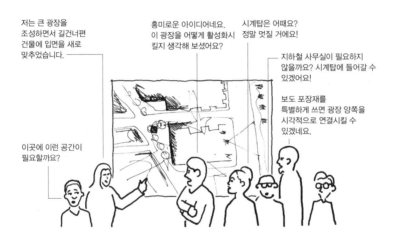

큰 계획을 세우면서 세부 사항을 고려하라
작은 것을 시시콜콜 계획할 때는 큰 그림을 잊지 마라

자신의 최고 아이디어를 다른 장소와 규모에도 적용할 수 있도록 원칙을 만들어라.

작은 계획: 역사적인 건물을 지나도록 길을 휘게 만든다.
더 큰 계획: 역사적인 건물의 중요성이 지역에서 부각되도록 도로의 '반항' 효과를 꾀한다. 다른 도로들도 휘어진 도로를 따라 평행하게 한다.

큰 계획: 지역의 차량 통행을 체계화하기 위한 대로의 교통 네트워크를 고안한다.
작은 계획: 대로의 교차 지점에 공공 기념물을 설치해 도시의 가독성을 높인다.
중간 계획: 대로를 경계로 구분되는 각 구역은 다른 구역과 구분되는 특성이 있는 도로체계와 영역을 계획한다.

작은 계획: 새로운 복합용도개발 구역에 공공 자전거 서비스 시설을 제안한다.
추가되는 작은 계획: 자전거 이용자를 위한 수리, 매점, 화장실, 기타 시설을 제공한다.
중간 계획: 인근 거리에 자전거 전용 도로를 계획한다.
큰 계획: 자전거 도로 옆으로 녹지 공간을 형성하고, 도시의 새로운 개발 구역을 여타 주요 녹지공간과 연결시킨다.

해결이 어려운 문제의 해법은
해결하려는 노력을 멈추는 것이다

난제는 작은 문제들이 복잡하게 얽혀 있다. 그렇다고 작은 문제 하나하나를 해결하는 식으로는 난제를 풀 수 없다. 작은 문제들이 역동적이고 서로 영향을 주고받기 때문이다. 작은 문제 하나에 대한 해결책은 다른 작은 문제를 변경하거나 '미제'로 만들 것이다.

난제는 점진적이면서도 전체적으로 다루어져야 한다. 먼저 작은 문제의 해결책을 한 번에 하나씩 찾되, 다른 여지를 두고서 가능한 해결책을 모색하라. 그런 다음 작은 문제를 쌍으로 혹은 갈래지어 연구하라. 둘 이상의 작은 문제가 동시에 해결되는 방법이 있음을 직감할 것이다. 하지만 여전히 진전은 없다. 다음으로, 난제를 전체적으로 고려해보라. 난제를 만들어낸 어떤 가치나 가정이 있는가? 해결 시도를 방해하는 것이 있는가? 최종 해결책에 영향을 끼치는 목표와 가치는 무엇인가?

궁극적인 해결책은 작은 해결책들의 모음이 아니라, 작은 문제들이 상호 작용하는 시스템, 접근 방법, 그리고 프로세스가 될 것이다.

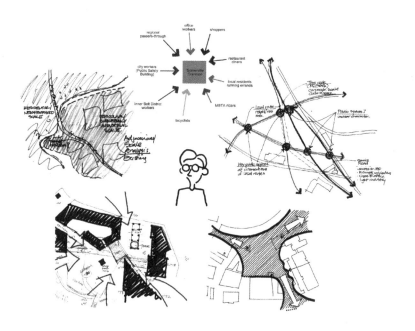

위기없이 돌파구는 없다

모든 것이 무너지는 어떤 순간이 있다. 최고의 아이디어가 작동하지 않거나, 작동하더라도 *온전히* 작동하지 않을 때다. 앞날이 보이지 않는다. 이전에 실패한 프로젝트들을 떠올리며 교훈을 얻지 못한 것을 의아해 한다. 왜 디자인 프로세스를 더 잘 관리하지 못하는지, 왜 이런 재앙을 막을 수 없는지를 자문하고, 자신이 이 분야에 적합한지 되묻는다.

결국, 모든 것은 과정의 일부임을 깨닫게 된다. 이런 일이 다시 일어날 때, 우리가 올바른 방법으로 일하기 때문일 수도 있음을 깨닫는다. 다음 번에는 위기를 예상하고 헤쳐나갈 것이다.

물리적인 논점

실용적, 기능적, 논리적, 통일적

인문학적 논점

개인적, 사회적, 문화적인
요구와 가치에 호응하는

계획

미학적인 논점

아름다운, 조화로운, 영감을 주는, 즐거운

자연에 대한 논점

생태계에 반응하고 생태계를 수용하는

디자인은 주장이다

주장에는 근거가 필요하지만, 어떤 강력한 주장도 근거가 완벽하지는 않다. 만약 하나의 주장이 전적으로 옳다면, 그것은 주장이 *아니라* 사실을 나열하는 것이다. 때문에 효과적인 주장은 내가 옳다는 것을 증명하기보다, 자신의 입장이 얼마나 매력적인지를 보여주는 것이다. 근거가 완벽하지 않아도 된다.

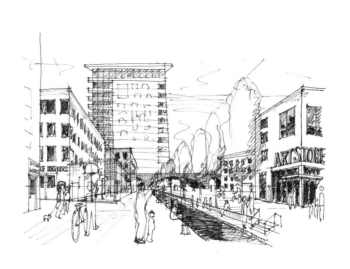

자기비판에 혹독하라

본인이 계획한 공공 광장을 걷고 싶은 마음이 생기는가? 과연 그런가? 지금 그것과 유사한 공간을 사용하고 즐기고 있는가? 방금 당신은 사용자들이 즐거워 할 산책로를 계획했다. 디자인 의도대로 잘 쓰일까? 디자인이 인간의 사회적 행동원리에 근거를 두었는가? 사람들이 당신의 프로젝트에 시각적인 매력이 있다고 느낄까? 방에서 그 풍경을 즐길 수 있을까? 유사한 공간이 있는 동네 근처에 살아본 적이 있는가? 아니라면 다른 사람들은 기꺼이 살 수 있다고 확신하는가?

펜웨이 파크(Fenway Park), 보스턴, 매사추세츠

장소(place) > 공간(space)

도시 디자이너의 책무는 물리적인 공간을 디자인하는 것이다. 디자이너의 궁극적인 목표는 그 공간이 사용자들에 의해 사랑받는 장소가 되는 것이다. 공간은 물리적인 환경이지만, 장소는 사람들이 개인적인 애착을 갖는 공간이다. 이 애착은 수십, 수백 년에 걸쳐 공간을 변화시키고 풍부하게 한다. 사용자는 새로운 목적에 맞게 공간을 사용하고, 나무를 키우고, 나름대로 고치고, 친구를 만나고, 풍경을 즐기고, 자신의 이름을 벤치에 새긴다. 공간에 변화가 점점 쌓이면, 처음 공간을 디자인했던 디자이너보다는 사용자와 그들의 문화가 존재하는 장소가 될 것이다.

Students of urban design dwell in contradiction. In the design studios they take each semester, they are charged with designing important parts of cities and towns, even though they have little design experience and a limited understanding of urbanism. They are given minimal up-front instruction on how to achieve their goals; instead, they must learn by doing. This approach is perhaps necessary—as instructors, we cannot claim to have found a better way—but it asks the student to move in opposite directions at the same time: forward toward the completion of a project, and backward, toward the broad understanding needed to complete it well.

How does a student negotiate this paradox? How does one design something before knowing anything about it? Where does one start—with understanding or action? Are there tangible strategies one can lean on while remaining on the lookout for larger learnings?

The answers are unlikely to be found in textbooks or a formal lesson plan. But they exist in the design studio nonetheless, typically in parenthetical conversations and off-handed observations instructors offer students to get them unstuck, shoo them off a wayward course, or simply inform or inspire them. ...ce the parentheticals are out of the way, the ...tructor returns to the lesson plan-ostensibly the

팰림프세스트(Palimpsest)

ˈpælɪmpsest
명사

1 원문의 일부 또는 전체를 지우고 그 위에 다시 쓴 문서. 원문을 부분적으로 읽을 수 있다.

2 원형의 흔적이 남아있는 상태로 재사용 또는 개조된 것

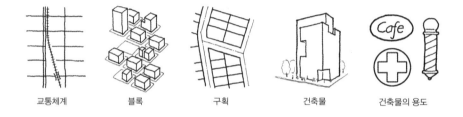

교통체계　　　블록　　　구획　　　건축물　　　건축물의 용도

복잡성 증대　　　　　　　　　　　　　　　　　　　　변화 가속

변화는 상수다

도시가 모든 문제를 한 번에 해결할 수는 없다. 도시는 삶의 유적이다. 삶이 변화하면서, 도시 또한 모습을 달리하는 것이다. 도시는 인간의 출생, 성장, 노력, 성공, 실패, 그리고 죽음의 물리적 총체이다.

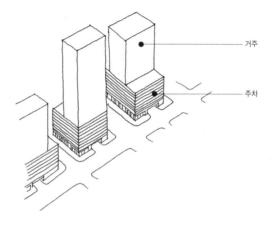

거주

주차

도시 문화가 그대로 전파된 교외 생활

도시는 단순히 사는 *장소*가 아니라 사는 *방식*이다

도시에서 산다는 것은 어떤 지역과 직접 경험에 기반하여 생활하는 것이며, 지역 사회구조에 흡수되는 것이다. 교외에서 사는 것은 지역적이고 제한된 경험을 하며, 사회적인 유리를 받아들이는 것이다.

도시 생활권의 거주자라도 출퇴근시 운전을 하고 쇼핑센터에서 쇼핑을 하며, 광역적인 사회 네트워크를 유지한다면 교외 거주자나 마찬가지이다. 도시디자인과 도시계획의 목적은 교외의 삶을 영위하는 공간 디자인이 아니라, 역동적인 도시 생활을 유도하는 것이다.

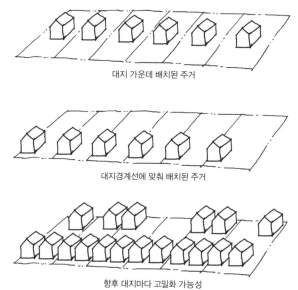

대지 가운데 배치된 주거

대지경계선에 맞춰 배치된 주거

향후 대지마다 고밀화 가능성

지금 도시화할 수 없다면, 나중에 수월하도록 계획하라

교외 개발계획은 인근 지역의 향후 개발계획과 연결하라. 교외 주거 및 상업지역은 보통 특색있는 교통순환체계에 따라 차량 진출입이 제한된다. 때문에 인근 지역의 건물, 내부 도로, 심지어 주차장의 차량 통로까지 일치시킴으로써, 향후 도로망 형성과 도시경관의 통합이 가능해진다.

주차 건물의 디자인은 재생을 고려하라. 1층은 상업 용도에 적합한 층고를 설정한다. 또한 추후 주거, 업무 및 기타 용도로도 사용할 수 있도록 상층부 레벨을 고려한다.

주거 전용인 공동주택은 1층을 특별히 고려하라. 전체 건물과 세대별 기능을 훼손하지 않고서, 거리에 면해 있는 1층 세대가 상업 용도로 전환될 경우를 고려하라.

지금 고밀화가 어렵다면 나중에 이루기 쉽게 만들어라. 고밀에 대한 반감이 프로젝트 자체를 불가능하게 만드는 경우가 있다. 현재 받아들일 수 있는 밀도로 계획하되, 후일 사람들의 정서가 바뀔 때 고밀화가 가능하도록 계획한다.

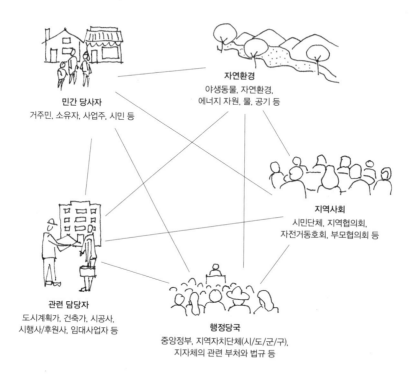

민간 당사자
거주민, 소유자, 사업주, 시민 등

자연환경
야생동물, 자연환경,
에너지 자원, 물, 공기 등

지역사회
시민단체, 지역협의회,
자전거동호회, 부모협의회 등

관련 담당자
도시계획가, 건축가, 시공사,
시행사/후원사, 임대사업자 등

행정당국
중앙정부, 지역자치단체(시/도/군/구),
지자체의 관련 부처와 법규 등

이해관계자들

그린 대로 지어지지는 않는다

충돌하는 이해관계, 상이한 아젠다, 물리적인 제약, 규제 장벽, 예산, 그리고 수많은 다른 이유로 프로젝트의 진행 속도는 늦춰진다. 이처럼 상황을 복잡하게 만드는 문제들이 필요없다고 느껴지지만, 문제를 해결하는 과정에서 도시는 풍부해진다. 협상이 복잡한 만큼 해결책은 정교해지기 때문이다.

도시 디자이너는 명목상 설계 과정을 주도하지만, 완강한 무리의 한 명이 될 때가 종종 있다. 도시 디자이너의 역할은 구체적이기보다는 인상적이고, 처방을 내리기 보다는 방향을 제시하는 것이다. 그러다보니 디자이너의 구상과 결과가 동떨어지곤 한다. 디자이너의 계획과 도면은 최종 답안이기보다는 논의를 돕는 수단이다.

디자이너가 남긴 작업은 그가 떠난 후에도 계속된다

도시 디자이너는 어떤 면에서 에고이스트(egoist)가 되어야 한다. 물리적인 환경과 그 안에서 살아가는 사람들의 삶을 형성하는 데는 자신감, 신념, 담대함이 필요하다. 동시에 디자이너는 모든 것을 통제하거나 소소한 것까지 다 조정하려는 욕망을 자제하여야 하며, 전체 과정이 단 한 사람에 의해 이루어지지 않는다는 것을 받아들여야 한다. 디자이너로서는 당혹스럽겠지만, 이 점은 도시디자인이 매력적인 이유이기도 하다. 디자이너는 작업이 끝난 이후에도 스스로를 초월하여 사람들의 삶을 형성하는 노력에 끊임없이 참여하게 된다.

찾아보기

가시선(시야), 52, 83
거리
 가시선(시야), 83
 교외 vs. 도시, 14
 그리드, 55
 기하학, 55, 72
 내외부공간의 연결, 11, 23
 우선화, 10
 일상, 26
 입체적 공간, 11
 차량과 보행의 균형, 66
 형태/정의, 8
건축물
 건물 간 관계, 7
 크기, 18, 23
 고층빌딩, 24, 28, 51
 도시 vs. 교외, 17
 도시형 프로토타입, 17, 18
 목구조, 51
 시공비, 51
 오브제, 8, 13
 유리, 31
 저층빌딩, 24, 28, 51
 전면-배면 관계, 37, 44, 83
 철골과 콘크리트, 51
 형태/모양, 17, 58
골드버거, 폴, 16

공간
 개방적 vs. 친근한, 25, 53
 공간 vs. 장소, 95
 공공, 3, 5, 27, 45
 기념비(시각적 요소), 62
 네거티브/열린, 3, 4, 13
 다공성, 30
 사용 유도, 32, 33, 43
 안전, 22, 60, 68
 우선화, 4
 전반적, 7
 치수, 46, 47, 48
 편안함, 59, 60
 포용, 27, 70
 포지티브/닫힌, 3, 4, 5, 45
 활성화, 30, 34, 35, 37, 61, 64, 65, 68
공공 공간 ('공간'을 참조)
공동사회와 이익사회, 25
공동주택, 19
공원, 27, 43, 62, 63, 64, 67, 68
공적-사적 관계, 30, 44, 77
교외(의)
 개발, 99
 거리, 14
 건축물, 17
 경험, 15

사회체제, 98
쇼핑몰, 15, 34
스프롤 현상, 6
 정의, 6
교차점/교차로, 12, 72
국립1차대전기념비(캔자스시티, 미주리) 43
근린생활, 6, 25, 53, 74
근접학, 59
길 찾기, 54, 55, 65

난제, 91
놀리의 로마 지도, 5
뉴먼, 오스카, 24
뉴욕시티, 12, 24, 55
뉴턴, 매사추세츠, 6
님로드 현상, 74
님비 현상, 74

다공성, 30, 31, 33
대중교통체계, 38
대지
 개념적 구성, 41, 56, 83, 85, 86
 건폐율, 5, 24
 경사, 41
 통과 보행, 87

도시(urban(ism))
 거리, 8, 10, 11, 14, 17, 22, 23,
 30, 37, 44, 52, 54, 55,
 63, 65, 66, 68, 71, 72,
 77, 83, 90, 99
 건축물, 17, 18
 경험, 15
 계획, 7
 도시디자인의 정의, 7
 도시의 정의, 6
 역동성, 98
 조직, 9
도시공간의 변화, 95, 96, 97, 99,
 101
도시의 이미지, 54
드로잉
 개략적인 스케치, 20
 일소점 투시도, 21
 컨텍스트 표현, 75
디자인 과정, 39, 40, 49, 50, 70,
 76, 79, 80, 81, 82, 83, 84,
 85, 86, 88, 89, 90, 91, 92,
 93, 94

랜드마크(기념비), 13, 54
레벤탈, 노먼, 67
로빈슨 광장 (밴쿠버, 브리티시 컬럼
 비아), 70
루이스, C. S., 89
린치, 케빈, 54

마을, 6
미국 대도시의 죽음과 삶, 29
미드타운 스콜라 서점(헤리스버그,
 필라델피아), 33
밀도, 6, 24, 99
밀워키 (위스콘신) 미술관, 13

바나나 현상, 74
반 다이크 하우징 프로젝트(뉴욕
 시티), 24
방어 공간, 24
밴쿠버, 브리티시 컬럼비아, 70
보스턴, 매사추세츠, 6, 34, 67, 95
보행로, 46
보행성, 13
복합기능, 6
브라운스빌 하우징 프로젝트(뉴욕
 시티), 24
블록
 유형, 8
 중심, 10
 크기, 12
비례, 정의, 47
빛나는 도시, 20

사바나, 조지아, 55
사크레멘토, 캘리포니아, 12
사회체제, 28, 98
상업, 33, 34, 35, 78
샌프란시스코, 캘리포니아, 55
소도시, 6
솔트레이크시티, 유타, 12

수목, 45, 52, 63
스카이라인, 58
스케일, 46, 47
스트리트월, 8, 27, 30, 37
시(city)
 정의, 6
 행정구역 단위, 6
시선의 완결, 52
시카고, 일리노이, 38
신시내티 네이쳐 센터, 49

안전, 22, 24, 60, 68
앵커, 보행인, 34
에릭슨, 아서, 70
오브제
 건축물, 8, 13
 우선수위, 4
올덴버그, 레이, 26
용도
 vs. 행위, 35
 복합용도, 6, 74, 99
 상업, 78
 지상1층, 8, 78
우체국 광장(보스턴), 67
워드, 윌리엄 아서, 82
이해당사자, 100

쟌느레, 샤를-에두아르(르 코르뷔
 지에), 20
장소, 95
제1, 제2, 제3의 공간, 26
제이콥스, 제인, 22, 29

좌석, 69
지역/지구, 6
지역경제, 28, 67
(지형)경사/고저차, 41, 42, 43

차량
 속도제한, 71
 주차, 18, 34, 36, 37, 67, 71,
 99
차량과 보행의 균형, 66
참 좋은 공간, 26

칼라트라바, 산티아고, 13
캔자스시티, 미주리, 43
컨텍스트
 드로잉에 관해, 75
 디자인 대응, 85
 분석, 83
 역사적 맥락, 39
클레온, 오스틴, 40

팰림프세스트, 96
펜웨이 파크(보스턴), 95

포괄성, 27, 29
포트랜드, 오레곤, 12, 55

해리스버그, 펜실베니아, 33
홀, 에드워드 T., 59
훔쳐라, 예술가처럼, 40
힝햄 조선소 빌리지(매사추세츠), 34

매튜 프레더릭(Matthew Frederick)은 건축가, 도시 디자이너로서 디자인 및 글쓰기를 가르친다. 베스트셀러《101 Things I Learned in Architecture School》의 저자이며 '101 Things I Learned' 시리즈의 창시자이다. 현재 뉴욕의 허드슨 밸리에 살고 있다.

비카스 메타(Vikas Mehta)는 저명한 도시/환경 디자인 분야의 학자이자(Ph.D.) 오하이오 신시내티대학의 도시학과 부교수이다. 저서로《Public Space》(Routledge, 2015),《The Street: A Quintessential Social Public Space》(Routledge, 2013)가 있으며, 2014년 환경디자인연구회(EDRA) 저작상을 수상하였다.

남수현은 명지대학교 건축대학에서 건축설계를 가르치며 건축 작업을 병행하고 있다. 대표적으로 푸르니 빌딩(2016), Y-HOUSE(2016) 등이 있으며,《단면의 정석》(2017),《인터렉티브 공간》(2016) 등의 역서와 다수의 공저가 있다.